香港流行曲：
旋律與詩詞的衝擊

TUNES AND VERSES IN MUTUAL IMPACT:
HONG KONG POPULAR SONGS

徐允清　著

匯智出版

責任編輯：羅國洪

封面設計：張錦良

香港流行曲：旋律與詩詞的衝擊
Tunes and Verses in Mutual Impact:
Hong Kong Popular Songs

作　　者：徐允清（TSUI Wan-Ching）

出　　版：匯智出版有限公司
　　　　　香港九龍尖沙咀赫德道 2A 首邦行 8 樓 803 室
　　　　　電話：2390 0605　　傳真：2142 3161
　　　　　網址：http://www.ip.com.hk

發　　行：香港聯合書刊物流有限公司
　　　　　香港新界大埔汀麗路 36 號中華商務印刷大廈 3 字樓
　　　　　電話：2150 2100　　傳真：2407 3062

印　　刷：陽光（彩美）印刷有限公司

版　　次：2018 年 6 月初版

國際書號：978-988-78987-2-6

謹以此書獻給親愛的母親曾紉蘭
感謝她多年來以無比的愛
支持我音樂路途上的學習和工作

瓜有藤　樹有根
最深慈母恩
自幼懷中抱
叮嚀到成人

瓜有藤　樹有根
永恆慈母恩
白天是陽光照
黑夜是明燈

—— 節錄自《慈母恩》
（作詞：周之源，作曲：綦湘棠）

目錄

圖、表、例目錄

序
合中西、融匯商品與藝術、繼承唐詩宋詞的粵語流行曲

　　回想 1980 年，我仍然是香港中文大學音樂系三年級學生的時候，適值「反叛期」，曾經與藝術系的勞偉忠同學，在「尋根」和「反建制、反主流藝術」的前提下，合作進行了對 1970 年代粵語流行曲的初步觀察，報告題為「粵語流行曲綜論」，刊登在同年出版的《中大學生報》裏。[1]回想起來，雖然這是首篇從音樂角度討論粵語流行曲的「學術」報告，當中肯定了流行曲的「藝術性」，而首次做獨立研究的我們也學得了不少東西，但也因當時年少無知，我們寫了一些尖刻和不成熟的話，在此須向受影響的人士致歉。

　　1986 年我從美國匹茲堡（Pittsburgh）唸完書回到香港，1987 年 9 月回到中文大學音樂系教學，講授中國音樂史、戲曲和香港音樂等課程，徐允清便是我第一批學生中的其中一位。在匹茲堡唸書的時候，雖然我以粵劇音樂作為博士論文的研究範疇，但我在這五年的修學過程裏，由學習民族音樂學（ethnomusicology）、都市民族音樂學（urban ethnomusicology）、歷史音樂學、音樂理論與分析、實地考查（fieldwork）和語言學所獲得的衝擊，啟發了我對傳統中國音樂和當代音樂有了很多新的看法。尤其是，我看見在成長於都市氛圍的現代流行曲，根本就是與唐詩、宋詞、元曲、粵曲一脈相承的都市音樂，只是流行曲藉「唱片」和「廣播」獲取了新時代的、商業性的、更強力的「載體」。

1 陳守仁、勞偉忠「粵語流行曲綜論」，《中大學生報》97 期（1980 年 10 月），第 50-57 頁。

粵劇之外，我對廣東南音、板眼和粵語流行曲都產生了很大的興趣，可惜資源有限，除了寫了幾篇短文之外[2]，未能進一步做多一點研究。當時我深信粵劇研究和教學是我的人生使命，無法不把其他興趣割愛；誠然，教學也是播種工作，只可熱切盼望將來新一代的學者會對這些課題展開研究。

時間證明了那時的信念沒有落空。當年的徐允清同學是努力、踏實和思考型的學生，今天的他對西方和中國音樂都有相當紮實的基礎，他的研究歷程詳見他的「自序」，在此不贅。

本人很高興看見他從音樂學角度對粵語流行曲的創作過程、素材來源、曲詞聲調、曲式、演唱方式、中西音樂文化的衝擊、流行曲審美等課題的研究達到了階段性的成果，專著終於面世。盼望這本書與黃霑、朱耀偉、黃志華、余少華、楊漢倫等學者的著作結合、聯手，使更多的香港人從藝術角度肯定和欣賞以香港人母語創作和演出、凡有香港人到的地方便聽得到的、新時代的香港唐詩宋詞、香港式的不中不西、香港式的藝術和商品的合體，從而刻劃香港人身份的香港粵語流行曲。

陳守仁

2018 年 4 月 17 日

西灣河老家

2　例如，與容世誠合寫的「五、六十年代香港的粵語流行曲——周聰訪問記」，載《廣角鏡》209 期（1990 年 2 月），第 74-77 頁。早在 1985 年也在《音樂與藝術》發表了「南音音樂引論：（一）曲式」（第 6 期，第 43-46 頁）。

自序

　　有意撰寫一本有關香港流行曲的書籍，始於 2000-2001 年。當時我剛開始在英國倫敦大學哈洛威學院（Royal Holloway, University of London）攻讀音樂學（musicology）的博士學位課程，研究的課題為十三世紀法國北方吟唱詩人（trouvère）的世俗歌曲。何以研究中古時期的世俗歌曲會啟發我進行香港流行曲的研究？主要有以下三個原因：

　　一、從研究中古時期的世俗歌曲，令我思考音樂歷史撰寫的「話事權」（power）問題。

　　二、對文藝理論 "intertextuality"（「文本互涉」，或譯「互文性」）的認識，使我重新審視傳統音樂史書對「原創性」（originality）賦予至高無上權威的真確性。

　　三、對 historical musicology（歷史音樂學）這一學科的深入了解令我重新思考西方古典音樂及其經典作品（canon）的形成過程，以及我作為音樂學者的責任和角色。

　　在中古時期，只有教士懂得書寫及記譜，所以最早期獲保存下來的音樂都是宗教音樂。這並不表示當時沒有世俗音樂，只是因為沒有用樂譜保存下來，所以過了數百年，其面貌如何已不得而知。現存西方最早可解讀的樂譜源於第九世紀，所記錄的都是宗教音樂。現時我們得知的最早的法國世俗歌曲作曲家兼詩人（稱為 troubadour, 法國南方吟唱詩人）為 William IX（Count of Poitiers and Duke of Aquitaine, 1071-1127）。[1] 法國吟唱詩人

1　Richard H. Hoppin, *Medieval Music* (New York: W. W. Norton, 1978), p. 267.

的活躍時期為十二、十三世紀。我們得知這批作曲家的名字及作品，源於十三世紀下半葉至十四世紀保存這批世俗歌曲的手稿。這些手稿的抄寫日期，有時比這批歌曲的產生年代晚了數十年至一個世紀，很明顯當時有教士認為這些世俗歌曲也具有保留的價值，所以將它們抄寫了下來。數百年後，在十八、十九世紀，當歷史音樂學這一學科在歐洲蓬勃發展，有學者對這些手稿中的詩和音樂進行研究，我們才得以知道當時世俗歌曲的面貌，才可以重構這些作品，並在音樂會中演出。[2]

在音樂歷史的長河中，哪些音樂獲得保留下來，並非只決定於音樂作品的質素，也牽涉誰掌握話事權的問題。音樂史的撰寫絕對不是客觀的，當中牽涉史家對音樂作品的評價，以及他認為哪些作品值得書寫、值得保留。[3] 由於在中古時期，保留音樂的話事權在教士，所以早期記錄下來的都是宗教音樂。反觀香港的情況，由於書寫音樂歷史的話事權在那些嚴肅作曲家和學者（至少在 2000 年時的情況是這樣），所以我們在學術著作方面得見的香港音樂面貌，主要是那些嚴肅作曲家或傳統中國音樂的作品。但這是否香港音樂的實際情況呢？這是我在 2000 年在英國留學時所開始思考的問題。

在 1990 年代的香港，在大專院校音樂系所教授的主要是西方古典音樂。傳統中國音樂在某些院校有開設課程教授，但都不是主流。其次，由民族音樂學者（ethnomusicologist）引進入來的「世界音樂」（world music，即世界各地不同民族的民間音樂及流行音樂）也開始在音樂系的課程佔一席位。但自七十年代至九十年代香港產量最豐富、最多人欣賞的香港流行曲，在很多嚴肅學習音樂的人眼中，都覺得只是商品，沒有保留及學習的

2　有關法國吟唱詩人世俗歌曲流傳的歷史，可參閱 John Haines, *Eight Centuries of Troubadours and Trouvères: The Changing Identity of Medieval Music*（Cambridge: Cambridge University Press, 2004）.

3　首次讓我認識這個觀點的是林萃青教授（Joseph S.C. Lam），謹此致謝！

價值。在 2000 年以前，嚴肅研究香港流行曲的書籍和文章主要有：

1. 黃志華《粵語流行曲四十年》（香港：三聯書店，1990）。

2. 陳清僑編《情感的實踐：香港流行歌詞研究》（香港：牛津大學出版社，1997）。

3. 朱耀偉《香港流行歌詞研究：70 年代中期至 90 年代中期》（香港：三聯書店，1998）。

4. Joanna Ching-Yun Lee, "All for Freedom: The Rise of Patriotic/Pro-democratic Popular Music in Hong Kong in Response to the Chinese Student Movement," in *Rockin' the Boat: Mass Music and Mass Movements*, Ed. Reebee Garofalo (Boston: South End, 1992), pp. 129-147.

5. Joanna Ching-Yun Lee, "Cantopop Songs on Emigration from Hong Kong," *Yearbook for Traditional Music* 24 (1992): 14-23.

6. J. Lawrence Witzleben, "Cantopop and Mandapop in Pre-postcolonial Hong Kong: Identity Negotiation in the Performances of Anita Mui Yim-Fong," *Popular Music* 18 (1999): 241-258.

　　黃志華（1990）的著作為第一本系統性地研究香港粵語流行曲的書籍，為 1949-1989 年的流行曲發展整理出一條脈絡。但其重點為歌詞和填詞人，以及從社會學角度分析香港粵語流行曲的現象及歌手，基本上沒有涉及音樂。陳清僑（編）（1997）之作由六篇各自獨立的文章組成，從文化研究（cultural studies）的角度探討香港流行歌詞。朱耀偉（1998）那部為當時罕見的以學術角度研究香港流行曲的著作，其重點同樣是歌詞，沒有涉及音樂。Joanna Ching-Yun Lee（李正欣）（1992）的兩篇文章，對象是外國讀者，着重歌詞中反映的政治立場，同樣很少涉及音樂。J. Lawrence Witzleben（1999）所寫的是研究梅艷芳的論文，對象同樣以外國讀者為主，在簡略介紹香港的音樂文化背景及香港流行曲一般的音樂風格特徵後，着重梅艷芳本人的身份角色以及其和中國大陸方面的政治角力，而不

是考慮其作品的藝術成就。似乎在香港研究者的眼中，香港流行曲值得作為學術研究的原因，都在其歌詞的文學價值，以及其內容及歌者帶出的政治訊息，至於其音樂上的藝術成就，則乏善可陳。

西方音樂史學界在十九、二十世紀的主流思想是着重作品的原創性，獲寫入史書的作品都是在某些方面（主要是不同的音樂元素）帶領潮流、開創新局面的。我在和香港嚴肅學習音樂的人士傾談當中，普遍發現他們都受這種思想影響，學習創作便要求新、求變，否則便不入嚴肅作曲家之流。香港的流行曲在多種音樂元素方面都無甚創新，所以價值不高。

音樂是否一定要有原創性，才有值得書寫的價值？我在研究中古音樂的時候，對這問題獲得了新的啟發。我那篇沒有完成的博士論文，研究的樂種為 *chanson avec des refrains*（英文翻譯為 chanson with multiple refrains，中文姑且譯作「多疊句歌曲」）。"*refrain*" 在古法文（Old French）的意思中，除了一般理解的「疊句」外（即在分節歌中每節重複出現的句子和音樂），有另外一種特別的意思：是一些簡短的片段，可能是一至數行的詩句和音樂，經常性地獲引用。據學者搜集所得，這樣的片段有一千九百多條，在不同的音樂樂種或小說中經常重現。運用這些 *refrains* 的體裁，除了歌曲（chanson）外，還有 motet（經文歌，一種多聲部的作品，其最低聲部採用素歌的固有旋律）、rondeau（迴旋歌，一種只得一節歌詞及有句子重複出現的詩體）及 roman（小說、故事）。[4] 這些片段在不同的作品中重現，每次着着新的內容而獲賦予新的意思，形成一種錯綜複雜的現象。而且學者已經發現，這些 *refrains* 無論歌詞還是音樂都並非一成不變的，有時為適應新作品的內容及前文後理，引用者會對它作出改變。[5]

我在研究這些 *refrain* 現象的過程中，接觸到 "intertextuality" 的理

4　Nico H.J. van den Boogaard, *Rondeaux et refrains du XIIe au début du XIVe siècle* (Paris: Klincksieck, 1969).

5　Ardis Butterfield, "Repetition and Variation in the Thirteenth-Century Refrain," *Journal of the Royal Musical Association* 116 (1991): 1-23.

論。這理論認為所有「文本」（text）都並非原創，而是先前眾多文本的引用。受到這文藝理論的啟發，我在英國開始細心聆聽我帶去的小量香港流行曲唱片，發覺香港七十、八十年代的流行曲，很多都符合 intertextuality 的理論，即將舊有材料翻新成為新曲。我在追尋這些歌曲的源頭時，發現舊曲與新曲的衍變過程是很有趣的現象。而一重重的衍生過程使這些作品呈現錯綜複雜的交匯情況。

由此，開始了我對香港流行曲的研究。2002 年假期回港時，在香港音樂專科學校舉行了兩場「粵語及國語流行曲中舊有材料的運用」講座。其後在《樂友》出版文章，將研究所得發表。[6]

在英國攻讀音樂學的另一啟發，是明白古典音樂得以流傳至今，有賴音樂學在十八世紀下半葉開始在歐洲蓬勃發展所致。在十八世紀下半葉以前，在西方社會人們聆聽的都是新近的音樂。巴赫（Johann Sebastian Bach, 1685-1750）有一段時間在教堂工作時，每星期都要為宗教的崇拜創作一套清唱劇（cantata），這些清唱劇演出後便很少重演。只是因為音樂史學在十八世紀下半葉開始在歐洲發展，重新發掘過往的音樂，再配合公眾音樂會（public concert）的產生，這些過往的音樂才不斷重演，成為古典音樂。[7] 反觀香港的情況，音樂史學沒有蓬勃發展，所以很多音樂都隨時間過去而消失。

我在英國留學期間苦學古法文和拉丁文。雖然在兩位古法文老師 Dr. Ruth Harvey（現為 Prof.）和 Dr. Sally Burch 悉心教導下，可以勉強將要研究的法國歌曲歌詞譯成英文，但終究這些文學作品當中的文化象徵和含

6　徐允清「西方音樂文化優越之處何在？」，《樂友》83 期（2002 年 6 月），第 13-15 頁；徐允清「該是時候展開香港流行曲的學術性研究工作」，《樂友》84 期（2003 年 1 月），第 12-15 頁；徐允清「談粵語歌詞寫作」，《樂友》85 期（2003 年 6 月），第 19-23 頁。

7　有關古典音樂的形成過程，參閱 William Weber, "The History of Musical Canon," in *Rethinking Music*, eds. Nicholas Cook and Mark Everist (Oxford: Oxford University Press, 1999), pp. 336-355.

意，對我來說是難以明白的。這時深深體會到作為音樂學者的我，應以自己熟悉的樂種來作研究對象，這樣才會事半功倍。經過五年多對法國歌曲的研究後，終決定在 2006 年初放棄博士學位的學業，回港發展。

2000 年後的香港，由於已回歸中國，並且興起對本地文化研究的熱潮，香港流行曲的研究如雨後春筍般發展。黃湛深（黃霑）在 2003 年寫成第一篇粵語流行曲的博士論文。[8] 黃志華、朱耀偉、梁偉詩、馮應謙、沈思、黃志淙、簡嘉明、周耀輝、涂小蝶、楊熙、Yiu Fai Chow and Jeroen de Kloet, Yiu-Wai Chu 等人多本著作先後面世，[9] 但這些學者的研究角度始終以歌詞、文化研究或社會學為主，會探討其音樂的實屬少數。欣見在 2010 年後，李慧中、楊漢倫、余少華、劉靖之出版了從音樂學角度研究的著作，[10] 但這方面的研究實在仍是方興未艾。

我這本著作醞釀了十多年，至今才出版，當中有些觀點可能已不切合香港現時的學術情況，例如本書仍以「傳統音樂學」（Old Musicology）的角度書寫（即着重音樂分析），但為忠於初衷，也不勉強自己迎合現今學術的潮流。

這本書的研究對象主要是香港七十、八十年代的粵語、國語流行曲，偶有合適的例子，也會採用遠至五十年代、近至 2010 年代的作品。這樣的取材，原因主要有以下三方面：

一、本書的觀點源於我最初對七十、八十年代作品的分析。香港流行曲在 2000 年後呈現不同的面貌，這些觀點未必適用於較近期的作品。

二、二十世紀七十、八十年代是香港流行曲的高峰期，很多高水準的

8 黃湛深「粵語流行曲的發展與興衰：香港流行音樂研究（1949-1997）」，香港大學博士論文，2003。

9 請參閱參考資料中有關學者的著作。

10 李慧中《「亂噏？嫩 Up！」：香港 Rap 及 Hip Hop 音樂初探》（香港：國際演藝評論家協會（香港分會），2010）；楊漢倫、余少華《粵語歌曲解讀：蛻變中的香港聲音》（香港：匯智出版，2013）；劉靖之《香港音樂史論——粵語流行曲・嚴肅音樂・粵劇》（香港：商務印書館，2013）。

作品都產生於這個年代。

三、我成長於七十、八十年代，對這個時期的作品最為熟悉，分析起來較為得心應手。至於較近期的作品，可能留待熟悉這些作品的研究者進行研究會較為適合。

本書主要探討以下問題：香港的流行曲在音樂及文字上的創意何在？何以這些歌曲藝術上值得作為學術研究的對象？全書分七章：第一章探討中文歌曲詞曲音韻協調問題；第二章研究香港流行曲如何將舊有材料翻新；第三章分析一批出色的二重唱（即粵語流行曲界所稱的「合唱」）；第四章探討香港流行曲如何融合西方古典音樂或傳統中國音樂；第五章剖析先詞後曲的問題；第六章介紹一批運用了說白或預先錄製聲音的流行曲；第七章介紹一張完整敍述一個故事的出色唱片：《甄妮》。全書的總目的在發掘香港流行曲的獨特之處。

2012 年香港首次舉行新學制的中學文憑試，在音樂科的課程中，首次加入香港流行曲的部分，但其選材只包括顧嘉煇和許冠傑創作的作品。筆者認為這樣的課程安排有以下問題：

一、在西方古典音樂的範疇，音樂作品的擁有權主要在作曲家。我們辨別一首作品，首要列出作曲家的名字。但香港的流行音樂屬集體創作，一首歌曲的製成過程，包括由作曲家寫旋律、填詞人寫詞，再交由編曲者編配，最後在錄音室加工。中學文憑試的音樂課程照搬西方古典音樂以作曲家為作品至高無上擁有權的模式，其實未必適當。

二、在西方古典音樂的範疇，我們普遍假設只要是出色的作曲家，其作品都有研究的價值，所以我們要編纂作曲家全集，搜羅和整理這些作曲家的全部作品，使之能流傳萬代。但這樣的假設並不適用於香港流行曲。香港流行曲為集體創作，有些作品音樂上圓滿，但歌詞上有瑕疵。有些作品歌詞上圓滿，但音樂上或編曲上並不完美。因此，並非出色的作曲家便一定寫出好的作品。中學文憑試課程以作曲家來作選材單位的方式，根本不切合香港流行曲的實際情況。

　　我在本書提出：香港流行曲的研究，應以獨立的作品為研究單位，而並非單純考慮某一作曲家或某一作詞人的作品。評論應結合音樂和文字兩方面，看每一獨立作品的得與失，而並非假設只要是出色的作曲家或作詞人，其作品便必然完美。希望這樣能為香港流行曲的研究開展新方向。

　　先前說過：在西方古典音樂的範疇，作品的擁有權主要在作曲家，所以辨別一首作品，首先列出作曲家的名字。但在香港流行曲的範疇，情況則很不同。人們辨認一首流行曲，主要是以歌手。本書在正文中，也普遍採用這個習慣。但由於香港流行曲屬集體創作，其他參與創作者也有其重要地位，因此本書盡可能將作曲者、作詞者、編曲者的名字在註腳中列出。這些資料（以及歌曲首次出版的年份）的來源包括《香港粵語唱片收藏指南——粵語流行曲50's – 80's》[11]、唱片上的資料以及網上的資料。這裏順帶一提：在七十、八十年代出版的香港流行曲唱片，普遍不列出編曲者名字，筆者認為這是對這批無名英雄（當中很多是菲律賓樂師[12]）很大的虧欠。聽眾對一首香港流行曲的印象如何，其實很大因素決定於其編曲。這些編曲者對流行曲的創作其實居功甚偉，不列出他們的名字是甚為不公平的。希望以後香港的唱片出版商多留意這一點。

鳴謝

　　這本書的撰寫和出版，有賴多人的啟發、協助和支持，在此向他們一一致謝。首先多謝陳守仁教授在我於香港中文大學攻讀學士學位課程時，讓我認識民族音樂學的理論和概念，也讓我第一次知道流行曲也有研究的價值。跟隨陳教授修讀粵劇賞析的課程，讓我首次認識粵語的音調特

11　香港電台十大中文金曲委員會主編《香港粵語唱片收藏指南——粵語流行曲50's – 80's》（香港：三聯書店，1998）。

12　見黃霑「流行曲與香港文化」，載於冼玉儀編《香港文化與社會》（香港：香港大學亞洲研究中心，1995），第162-163頁。

點，為我以後發展出粵語歌曲詞曲音韻協調的理論奠下基礎。在香港中文大學攻讀期間，林萃青教授讓我首次認識到音樂史學的精髓，在於觀點的建立。Prof. David Gwilt 和 Dr. William C. Watson 教導我和聲學和對位法的知識。

我在美國教堂山北卡羅萊納大學（University of North Carolina at Chapel Hill）攻讀碩士學位期間，在學術上得到 Prof. John Nádas, Prof. James Haar, Prof. Mark Evan Bonds, Dr. Michael D. Green 和 Dr. Chris Goetzen 的啟發。在英國倫敦大學哈洛威學院（Royal Holloway, University of London）攻讀期間，受到 Prof. Elizabeth Eva Leach, Prof. John Rink, Prof. David Charlton, Dr. Henry Stobart, Prof. Jim Samson, Prof. Katharine Ellis 的指導。Prof. Ruth Harvey 和 University College, London 的 Dr. Sally Burch 義務教導我古法文。

Prof. Ardis Butterfield 對古法語文學及音樂作品中 refrain 現象的研究，引發我將這理論運用於研究香港流行曲如何將舊有材料翻新成為新曲。她也經常解答我在 refrain 研究上的疑難。在英國唸書期間，有幸閱讀余少華兄的著作《樂在顛錯中》，當中他對唐滌生粵劇《紫釵記》中〈劍合釵圓〉的觀點引發我思考粵語歌曲的複雜之處，也成為寫作此書的起步點。2002 年我在香港音樂專科學校開辦「粵語、國語流行曲中舊有材料的運用」講座，多得余少華兄及黃智超先生為我搜集當時難得找到的錄音資料。

感謝香港教育學院（現為香港教育大學）體藝學系的梁志鏘教授於 2008 及 2009 年邀請我教授「香港及鄰近地區的流行音樂」課程。此書的內容便是建基於當年的講稿。感謝香港浸會大學人文及創作系的梁寶珊博士於 2013 年邀請我教授「流行音樂與社會」課程，讓我對這課題作更深入的探討。

楊漢倫及胡成筠曾閱讀此書的初稿，給予我寶貴的修改建議，也更正了初稿中一些錯誤的資料。吉穎絲閱讀此書第一章的初稿後提出意見，也

替我搜羅有關粵語語言學的著作。梁慧明對此書初稿文字上作修飾，我也一併致謝！但書中若有錯誤或遺漏之處，責任均在我。

感謝葉劍豪為我從圖書館借來 Bauer and Benedict（1997）一書，文柏渝從圖書館借來 Kristeva（1986）一書，還有陳曦為我從中國大陸買來中文版的互文性書籍。李人傑為第三章中討論的二重唱記譜及打譜（載於附錄中）。梁永健、譚家樹、梁永恆為此書的譜例進行打譜工作。

感謝陳守仁教授為此書寫序。此書部分內容曾於《樂友》的文章中出版，感謝《樂友》主編允許將其內容轉載。感謝匯智出版的主責編輯羅國洪先生，在我還未撰寫此書的初稿時，已承諾出版此書，也要多謝他在編輯過程中給予的協助。

最後，謹以此書獻給親愛的母親曾紉蘭，感謝她多年來以無比的愛支持我音樂路途上的學習和工作。我的兄姊們、大嫂、姊夫們及其家人在我兩度出國留學時，給予我精神上、物質上及經濟上的支持，無言感激！

徐允清

香港音樂專科學校

第 一 章

詞曲音韻協調問題

　　粵語屬有音調的語言（tone language / tonal language），意即發音上聲母和韻母都相同的字，高低音不同，字義即有分別。[1] "ma" 可以按高低音不同而成「媽」、「麻」、「馬」等不同字。若一首粵語歌曲是先有曲後填詞，填詞人便要考慮詞曲音韻協調的問題。對粵語歌曲填詞人來說，要填寫一首詞曲音韻協調，又語法正確、通篇成文的歌詞，考驗是極高的。此亦為粵語歌曲複雜之處。本章結合語言學及旋律學的方法來探討粵語歌曲詞曲音韻協調問題。

粵語聲調分類

　　語言學家研究漢語的聲調，從調值和調類入手。調值為聲調的高低，現在普遍採用「五度標記法」，即把聲調高低域劃分為五度，用數字 5, 4, 3, 2, 1 表示：5 度最高，1 度最低。一種聲調的調值最少用兩個數目字表示，顯示其起音和收音的高度。而調類則是聲調的類別。[2]

1　Robert S. Bauer and Paul K. Benedict, *Modern Cantonese Phonology* (Berlin: Mouton de Gruyter, 1997), p. 109.

2　黃伯榮、李煒主編《現代漢語簡明教程》上冊（香港：三聯書店，2014），第 57 頁。

古漢語的調類分為平聲、上聲、去聲和入聲。上聲、去聲和入聲統稱為仄聲。撰寫古典詩詞要講究用字的平仄，以達到聲韻鏗鏘的效果。粵語按其調值的高低及長短又細分為高平、高上、高去、低平、低上、低去、高入、中入、低入九種調類。[3] 當中入聲為短促的音，拼音以 p, t 或 k 作結。表 1-1 列出粵語九聲的例子，當中〇為有聲無字。

表 1-1　粵語九聲例子

聲調	例字		
1. 高平聲	詩（si¹）	鞭（bin¹）	淹（jim¹）
2. 高上聲	史（si²）	貶（bin²）	掩（jim²）
3. 高去聲	試（si³）	變（bin³）	厭（jim³）
4. 低平聲	時（si⁴）	〇（bin⁴）	炎（jim⁴）
5. 低上聲	市（si⁵）	〇（bin⁵）	染（jim⁵）
6. 低去聲	事（si⁶）	便（bin⁶）	驗（jim⁶）
7. 高入聲	〇（sit⁷）	必（bit⁷）	〇（jip⁷）
8. 中入聲	屑（sit⁸）	憋（bit⁸）	醃（jip⁸）
9. 低入聲	蝕（sit⁹）	別（bit⁹）	葉（jip⁹）

資料來源：黃港生編《商務新字典》（香港：商務印書館，1991），第 839 頁。

粵語九聲的調值通常用兩個數字顯示，第一個數字顯示起音，第二個數字顯示收音。表 1-2 列出粵語九聲的調值。由於高入聲的調值和高平聲相同，中入聲的調值和高去聲相同，低入聲的調值和低去聲相同，因此粵語的調值總共有六個。

3　「高」也稱為「陰」，「低」也稱為「陽」。有關粵語語言學的中文著作普遍將粵語分為九聲，但英文著作普遍分為六個 lexical tones，因為三個入聲調類的調值已包含在前六個聲調當中。見 Yuen Ren Chao（趙元任），*Cantonese Primer* (Cambridge, Massachusetts: Harvard-Yenching Institute, Harvard University Press, 1947), p. 24; Choi-Yeung-Chang Flynn（張賽洋），*Intonation in Cantonese* (Munich: Lincom Europa, 2003), p. 5; P. K. Peggy Mok and Donghui Zuo, "The Separation between Music and Speech: Evidence from the Perception of Cantonese Tones," *Journal of the Acoustical Society of America* 132 (2012): 2711. 這一點由吉穎絲提供，謹此致謝！

表 1-2　粵語九聲的調值

聲調	調值[#]	註
高平	55 或 53	
高上	35	
高去	33	
低平	11 或 21	
低上	13	
低去	22	
高入	55	以 p, t 或 k 作結
中入	33	以 p, t 或 k 作結
低入	22	以 p, t 或 k 作結

資料來源：何文匯《粵音平仄入門・粵語正音示例》（香港：明窗出版社，2009），
　　　　　第 7-10 頁。

[#]　Bauer and Benedict 的調值表有兩個調值和這裏的有出入：高上為 25，低上為
23。見 Bauer and Benedict, *Modern Cantonese Phonology*, p. 157.

這九種聲調各自有隱含的音高。表 1-3 列出這些隱含的音高。

表 1-3　粵語九聲隱含的音高[#]

高平：3			高入：3
	高上*：2		
	低上[+]：1	高去：1	中入：1
		低去：6̣	低入：6̣
低平：5̣			

[#]　這裏的數目字為音樂上的簡譜：3 即 mi，2 即 re，1 即 do，6̣ 即 la，，5̣ 即 sol，。

*　上聲字起音後聲調向上，這裏列出的 2 音是收音最接近的十二平均律的音。

[+]　陳卓瑩這裏列出 7̱1̱，因這聲調向上行。吳建成列出 7 音，取其起音。筆者這裏
用 1，取其收音。見陳卓瑩《粵曲寫作與唱法研究》（香港：百靈出版社，年份
不詳），第 25 頁；吳建成《粵音尋正讀——音解淺談篇》（香港：交流出版社，
2012），第 193 頁。

鑑定詞曲音韻協調與否的方法

明白了粵語的聲調特點及九聲隱含的音高後，以下談談詞曲音韻如何才協調。表 1-3 列出粵語九聲隱含的音只有五個，但當然一首粵語歌曲所用的音不只限於五個，要做到詞曲音韻協調，便要考慮音樂上的旋律線條（melodic contour）和歌詞隱含的音高線條同方向進行。

旋律線條為一個音進行到另一個音時連起來的一條線。這條線的進行方式有三種可能性：一、同音重複：開始至結束保持在同一高度；二、上行（ascending）：開始於低音，結束於高音；三、下行（descending）：開始於高音，結束於低音。[4]

粵語歌曲有兩條這樣的線條：一、音樂上的旋律線條；二、歌詞的隱含音高線條。西方學者把兩條旋律線條的同時進行方式分為以下類別：[5]

一、parallel motion 平行進行（即兩聲部同方向同音程進行）；

二、similar motion 同向進行（即兩聲部同方向異音程進行）；

三、oblique motion 斜向進行（一聲部同音重複，另一聲部上行或下行）；

四、contrary motion 反向進行（即一聲部上行，另一聲部下行）。

在粵語歌曲中，以上提到的兩條線條若平行進行，則詞曲音韻一定協調（粵劇行內稱這樣的情況為「露字」）；若兩條線條反向進行，則詞曲音韻一定不協調（即「倒字」）。至於同向進行及斜向進行詞曲音韻是否協調，則要視情況而定。

4 高燕生「聲部進行（voice-leading）」，載於繆天瑞主編《音樂百科詞典》（北京：人民音樂出版社，1998），第 537-538 頁。

5 Thomas Benjamin, Michael Horvit, and Robert Nelson, *Techniques and Materials of Music from the Common Practice Period through the Twentieth Century*, 7th ed. (Boston: Schirmer, Cengage Learning, 2008), p. 234.

　　Kelina Kwan 將粵語九聲的固定音高分為四個組別。[6] 筆者認為其分類出錯，但她的譜例沒有譜號，因此我們無從指出她的分類哪個聲調的音高出錯。她認為從某一聲調組到另一聲調組的連接，在特定的音程內是可接受的。但筆者認為我們不可純粹看音程正確與否來衡量詞曲音韻是否協調，句子的意思也是要考慮的因素。有時其音程正確，但因唱詞唱出來會引起另一字的聯想，句子意思可能有異。例如在無綫電視劇《神鵰俠侶》主題曲《何日再相見》[7] 中，有一句歌詞為「未怕此情易斷」，但唱出來成為「未怕此情已斷」，意思剛好相反。[8] 此為詞曲音韻不協調的嚴重例子。

　　以下舉出例子，看看如何分析粵語歌曲中旋律線條和歌詞隱含的音高線條兩者的關係。這裏分析《獅子山下》[9] 首兩句歌詞和粵語兒歌《我是一個大蘋果》中的第一句。前者屬詞曲音韻協調的例子，後者為詞曲音韻不協調的例子。[10]

　　以下採取五個步驟來探索歌詞與旋律方向的關係：

　　一、寫出要分析的歌詞；

　　二、定出歌詞每個字的粵語聲調；

　　三、因應每個字的粵語聲調，寫出每個字的隱含音高（參考表 1-3）；

　　四、寫出旋律的音高；

　　五、在圖表中將旋律音高和歌詞隱含音高分別用兩條線繪出。

6　Kelina Kwan, "Textual and Melodic Contour in Cantonese Popular Songs," in *Secondo Convegno Europeo di Analisi Musicale*, eds. Rossana Dalmonte and Mario Baroni (Trento: Dipartimento di Storia della Civiltà Europea, Università degli Studi di Trento, 1992), Vol. 1, pp. 180-181, 183.

7　曲：顧嘉煇，詞：鄧偉雄，唱：張德蘭，1983 年出版。（顧嘉煇原名「顧嘉煇」，這個名字的轉變首先由余少華告知筆者，謹此致謝！）

8　詳見徐允清「談粵語歌詞寫作」，《樂友》85 期（2003 年 6 月），第 20 頁。

9　曲：顧嘉煇，詞：黃霑，唱：羅文，1979 年出版。

10　《我是一個大蘋果》為詞曲音韻不協調的例子首先由陳守仁告知，謹此致謝！

圖 1-1 繪出《獅子山下》首兩句歌詞的旋律線條和歌詞隱含的音高線條。我們發現這兩條線條是同方向進行的，惟有這樣聽眾才會聽得明白歌詞的內容，亦即歌詞達到「露字」效果。

圖 1-1

羅文《獅子山下》首兩句旋律與歌詞隱含音高的關係探索

步驟一：寫出歌詞

人	生	中	有	歡	喜	，	難	免	亦	常	有	淚

步驟二：定出歌詞每個字的粵語聲調

4	1	1	5	1	2		4	5	6	4	5	6

步驟三：因應每個字的粵語聲調，寫出每個字的隱含音高（參考表 1-3）

5̣	3	3	1	3	2		5̣	1	6̣	5̣	1	6̣

步驟四：寫出旋律的音高

5̣	3	2	1	3	2		5̣	4	3	2	4	3

步驟五：繪出旋律線條及歌詞隱含音高線條

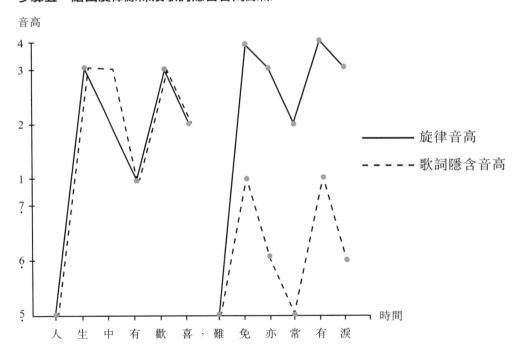

　　圖 1-2 繪出《我是一個大蘋果》第一句歌詞的圖表。我們發現這句歌詞的隱含音高線條有時和旋律線條反向而行，這樣聽眾便難以明白歌詞內容，亦即出現「倒字」或詞曲音韻不協調的情況。

圖 1-2

粵語兒歌《我是一個大蘋果》首句旋律與歌詞隱含音高的關係探索

步驟一：寫出歌詞

我	是	一	個	大	蘋	果

步驟二：定出歌詞每個字的粵語聲調

5	6	1	3	6	4	2

步驟三：因應每個字的粵語聲調，寫出每個字的隱含音高（參考表 1-3）

1	6̣	3	1	6̣	5̣	2

步驟四：寫出旋律的音高

5̣	1	1	1	3	1	1

步驟五：繪出旋律線條及歌詞隱含音高線條

7

這裏特別指出：以上討論的兩條線條的配合，只需要在一句之內考慮，當一句新句開始時，旋律可從另一個高度開始，意即一句最末一字和下一句第一字即使出現兩條線條反向進行的情況，也不會影響我們理解字詞的意思。[11]

黃志華於 2003 年提出「零二四三」的調聲方法，即以這四個數目字粵語讀音的高低來代表粵語九聲隱含的「高低律」：「零」代表最低音、「二」代表低音、「四」代表中音、「三」代表高音。他也指出有學者認為粵音音高應分五級：「零二四九三」，但實際上「九」和「三」在音高上的差別可以忽略。[12] 這套方法為那些沒有音樂基礎但想了解填寫粵語歌詞竅門的人士提供便捷而有效的入門指引，其原理與筆者這裏提出兩條線條須同方向進行的原則同出一轍，但筆者撰寫本書的對象為具備音樂基礎的人士，所以用音樂的角度來解釋粵語九聲隱含的音高。簡而言之，黃志華提出的「零二四九三」可對應為本章所述的 sol,-la,-do-re-mi。

結語

填寫粵語歌詞，詞曲音韻協調是很重要的。若填詞人不考慮這點，填出來的詞意思可能嚴重扭曲。例如「大慈愛」這三個字隱含的音高為 6̣ 5̣ 1，若旋律配上 1 3 5，唱出來的字便成為「大癡呆」，後果可謂十分嚴重。[13] 筆者 2003 年一篇文章便曾舉出粵語歌曲中一些詞曲音韻不協調的嚴重例子。[14]

11 Kelina Kwan, "Textual and Melodic Contour in Cantonese Popular Songs," p. 184.

12 黃志華《粵語歌詞創作談》（香港：匯智出版，2016），第 67-71 頁。此書初版於 2003 年由三聯書店出版。

13 這例子由吳俊立提供，謹此致謝！

14 詳見徐允清「談粵語歌詞寫作」，第 19 頁。在這篇文章中，筆者曾舉出由胡成筠提供的例子：在香港製作的電影《麥兜故事》中，「春田花花幼稚園」一幕兒童所唱的

　　由此可見，一首粵語歌曲若是先曲後詞，對填詞人的考驗極大。要填寫一首詞曲音韻協調、語法正確、通篇成文的歌詞，實在是難度極高的。若內容有所規範則更是難上加難。從這個觀點看，香港的粵語流行曲其實也有很多佳作。

　　這裏舉出如此佳作的一個例子：《似水流年》[15]。此為嚴浩導演的同名電影的主題曲，音樂上運用了固定低音（ground bass），即低音部的旋律不斷重複。這部電影敍述兩女一男，小時在大陸一起成長，後來一個女的移居香港，相隔了二十年，至三十多歲才首次回鄉。而在鄉下的一對男女已結成夫婦。三人重聚後發現彼此已經改變，各自生活在不同的世界裏面。電影最後一幕為兩個女的分離的情景，在海邊取景，二人望着茫茫大海，百感交集，有說不出的滋味在心頭。鄭國江所寫的這首詞如下：[16]

　　　　望着海一片，滿懷倦，無淚也無言；
　　　　望着天一片，只感到情懷亂。
　　　　我的心又似小木船，遠景不見，但仍向着前；
　　　　誰在命裏主宰我，每天掙扎人海裏面？
　　　　心中感歎，似水流年，不可以留住昨天，
　　　　留下只有思念，一串串，永遠纏。
　　　　浩瀚煙波裏，我懷念，懷念往年，
　　　　外貌早改變，處境都變，情懷未變。

歌曲中，原歌詞「好兒童」聽起來成為「好耳痛」。胡成筠後來與筆者溝通，寫道：「不良曲例『小耳痛』歌詞出自麥兜漫畫〈春田花花幼稚園校歌〉https://www.youtube.com/watch?v=aO84WRnqmlU，屬該諧諷刺性質，當然是刻意炮製的『不良產品』！其實謝立文〔〈春田花花幼稚園校歌〉作者〕的觀點與你〔徐允清〕相同，不過你的手法用解說，他就直接『以身作則』示範。」（2015 年 7 月 8 日電郵溝通。）這裏多謝胡成筠的澄清！

15　曲：喜多郎，詞：鄭國江，編：黎小田，唱：梅艷芳，1984 年出版。

16　鄭國江在其著作《鄭國江詞畫人生》（香港：三聯書店，2013），第 13-15 頁敍述了此曲的創作過程及刊登了先前的詞作版本。

全曲詞曲音韻協調、語法正確、文辭典雅、配合電影內容，還嵌入了電影名稱《似水流年》，如此佳作可謂一絕。

以上的討論集中於粵語歌曲，那麼國語歌曲又如何呢？國語因為只得四個聲調，不似粵語有九聲般高度音調化，所以詞曲音韻協調的難度沒有粵語那麼高。不過國語歌曲也曾出現兩者不協調的嚴重情況。《月亮代表我的心》[17]有如下兩句歌詞：

你問我愛你有多深，我愛你有幾分？

當中「有幾分」三個字因為詞曲音韻不協調，以致這一句聽起來成為「我愛你有雞糞」！[18]

了解到中文為有音調的語言，而歌曲是詞與曲結合的樂種，衡量一首中文歌曲的優劣須考慮其詞曲音韻是否協調，我們便可以重新審視香港流行曲的複雜程度，探討這種樂種的美學觀點所在及其獨特之處。

17 曲：翁清溪（湯尼），詞：孫儀，1973 年陳芬蘭首唱，1977 年鄧麗君重新演繹。
18 這一例子由邱慧琪提供，謹此致謝！

第二章

舊有材料的運用及翻新

　　香港二十世紀七十至九十年代的流行曲很多都是採用舊有的材料翻新而成的。不少人因此認為香港流行曲缺乏創意，但其實如何將舊有材料翻新使之成為新曲，正是香港流行曲創意之所在。這種運用舊有材料的方法，形成一種「文本互涉」(intertextuality)（又稱「互文性」）的情況。

　　"Intertextuality" 的概念，首先由出生於保加利亞、後來移居法國的文藝理論學者 Julia Kristeva 於 1960 年代中期提出，其後出版於《Le texte du roman》(小說的文本)[1] 一書，再由 Roland Barthes, Gérard Genette, Michael Riffaterre, Harold Bloom 等學者加以詮釋。[2] 簡而言之，"intertextuality" 指文本 (text) 的相互關係，指某一文本和過往出現過的文本的互相依存。Kristeva 認為任何文本都並非獨立的現象，而是一系列的引用。任何文本都是另一文本的吸收及轉化。[3]

1　Julia Kristeva, *Le texte du roman: Approche sémiologique d'une structure discursive transformationnelle*（The Hague: Mouton Publishers, 1970），pp. 139-176.「文本互涉」的理論亦可見 Julia Kristeva, "Word, Dialogue and Novel," in *The Kristeva Reader*, ed. Toril Moi (Oxford: Basil Blackwell, 1986), pp. 34-61.

2　Graham Allen, *Intertextuality* (London: Routledge, 2000).

3　"Intertextuality," in J. A. Cuddon, revised by C. E. Preston, *The Penguin Dictionary of Literary Terms and Literary Theory* (London: Penguin Books, 1999), p. 424.

香港二十世紀七十至九十年代的流行曲普遍存在文本互涉的現象，對於了解原曲和新曲關係的研究者來說，這是極之有趣的現象。這一章嘗試將香港流行曲運用舊有材料的方法分類整理，並探討何以運用舊有材料也具有創意。

香港流行曲運用舊有材料的方法大致可分為四大類別：

一、舊歌新編

二、舊歌新詞

三、舊器樂曲新詞

四、舊詞新曲

以下為每個類別再作分類，探討香港流行曲在翻新材料方面所運用的手法。

舊歌新編

「舊歌新編」是在保留原曲曲調的基礎上，將樂曲重新編曲及演繹。這種方法可細分為：

1. 全用舊歌詞；

2. 改部分歌詞。

在「舊歌新編」中，全用舊歌詞最為普遍，亦即新曲保留了原曲旋律及歌詞，只是將樂曲重新編配及演繹。這類別的例子俯拾皆是，這裏舉出兩個例子：葉蒨文主唱的《不了情》[4] 及梁雁翎主唱的《相思河畔》。

葉蒨文主唱的《不了情》[4] 將顧媚主唱的《不了情》[5] 重新編配。顧媚的原曲具有上海時代曲的風格，像舞廳的音樂，適合伴隨緩慢的舞蹈。樂曲前奏（introduction）及後奏（postlude）皆由鋼琴奏出一段仿西方古典音樂

4　曲：王福齡，詞：陶秦，唱：葉蒨文，出版：1990 年代（確實年份不詳）。

5　曲：王福齡，詞：陶秦，唱：顧媚，1961 年出版。

的段落，樂曲的主體部分（即有歌詞的段落）低音弦樂以撥奏（pizzicato）奏出二拍子的強弱節拍。間奏（interlude）段落則先後由小號、小提琴、長笛等樂器奏出主題。

葉蒨文翻唱的《不了情》，編曲明顯帶有九十年代的味道，除了鋼琴、色士風（saxophone）及爵士鼓（drum set）為真樂器的演奏外，大部分的編配都由電子合成器（synthesizer）製作，而且每種樂器都只奏出零碎的片段，具有奧地利作曲家韋伯恩（Anton Webern, 1883-1945，或譯作「魏本」）作品中強調「音色旋律」（Klangfarbenmelodie, 即一段旋律由不同樂器先後奏出，每種樂器只奏出少數幾個音）的味道。若用立體聲的揚聲器播放，明顯聽到一些伴奏的音樂由左邊的揚聲器飄至右邊的揚聲器，接着又飄回來，效果非常立體。此外，這個版本和顧媚版本的分別為取消了間奏。

梁雁翎主唱的《相思河畔》[6] 將崔萍主唱的《相思河畔》[7] 重新編配。崔萍主唱的《相思河畔》和顧媚主唱的《不了情》風格相似，同屬國語時代曲風格，亦同樣適合伴隨緩慢的舞蹈。樂曲的主體部分同樣以低音弦樂以撥奏奏出「強 — 弱」的二拍子節奏。

梁雁翎主唱的《相思河畔》明顯具九十年代編曲風格，編曲者為英國人 Jamie。此編配充滿時代感，節奏輕快，大量運用了電子合成器，並運用了女聲和唱。女聲時不時唱出 "ba ba ba" 作背景音樂，在後奏中，更以英語唱出：

Soothe the baby,

Can't hold the baby, (x 2)

Miss you, miss you all night,

Miss you, miss you baby,

Miss you, miss you all night. (x 2)

6　曲：Virginia Pereira，詞：佚名，編：Jamie，唱：梁雁翎，1992 年出版。

7　曲：Virginia Pereira，詞：佚名，唱：崔萍，出版：1950 或 1960 年代。

雖然此曲編曲和歌詞內容不配合，但也給人耳目一新的感覺。

在「舊歌新編」的類別當中，有些歌曲為適應新的情況而改變部分歌詞，這裏舉葉蒨文主唱的《新雙星情歌》[8]為例。此曲改編自許冠傑主唱的《雙星情歌》[9]。（這兩首歌詞見例2-1。）在許冠傑的版本中，第五句為「艷陽下與妹相親」，但因為葉蒨文為女性，所以在她的版本中，這句的「妹」

例 2-1

許冠傑《雙星情歌》與葉蒨文《新雙星情歌》歌詞比較

許冠傑《雙星情歌》	葉蒨文《新雙星情歌》
曳搖共對輕舟飄， 互傳誓約慶春曉， 兩心相邀影相照， 願化海鷗輕唱悅情調。	曳搖共對輕舟飄， 互傳誓約慶春曉， 兩心相邀影相照， 願化海鷗輕唱悅情調。
艷陽下與**妹**相親， 望諧白首永不分， 美景醉人心相允， 綠柳花間相對訂緣份。	艷陽下與**君**相親， 望諧白首永不分， 美景醉人心相允， 綠柳花間相對訂緣份。
心兩牽， 萬里阻隔相思愛莫變， 離別悽酸今朝似未見， 明日對花憶**卿**面。	心兩牽， 萬里阻隔相思愛莫變， 離別悽酸今朝似未見， 明日對花憶**君**面。
	心已酸， 驟眼不見君早去遠， 留下追憶相思寸寸， 垂淚強忍心掛念。
淚殘夢了燭影深， 月明獨照冷鴛枕， 醉擁孤衾悲不禁， 夜半飲泣空帳獨懷憾。	淚殘夢了燭影深， 月明獨照冷鴛枕， 醉擁孤衾悲不禁， 夜半飲泣空帳獨懷憾。

字改為「君」字。另外，原曲第十二句「明日對花憶卿面」亦因相同原因，「卿」字改為「君」字。此外，在葉蒨文的版本中，副歌的旋律重唱一次，並加上由林敏驄新作的歌詞：「心已酸，驟眼不見君早去遠，留下追憶相思寸寸，垂淚強忍心掛念」。許冠傑的版本全用西方樂器伴奏，葉蒨文的版本則中、西樂器結合，中國樂器方面運用了洞簫及揚琴。

舊歌新詞

　　以舊歌填上新詞（這在西方古典音樂界稱為 "contrafactum"，眾數為 "contrafacta"）在八十年代的香港流行曲中十分普遍。根據其運用舊曲部分的多少及是否加上新的旋律，這種手法又可細分為以下四個類別：

　　1. 全首重用

　　2. 運用部分

　　3. 運用部分加新材料

　　4. 結合兩首歌曲

　　將樂曲全首重用的例子，這裏舉出關正傑主唱的《相對無言》及陳百強主唱的《相思河畔》。

　　《相對無言》[10] 是以美國作曲家 Randy Sparks 創作的英文歌《Today》[11] 填上粵語歌詞。原曲《Today》敍述一個浪子「今朝有酒今朝醉」的生活態度（見例 2-2）。盧國沾填詞的《相對無言》敍述一對原本充滿理想的朋友，在分隔數年後重會，卻發現彼此已經改變，理想不再，並且要對現實低頭，充滿感慨（見例 2-3）。

　　由於粵語是高度音調化的語言，在先曲後詞的情況下填寫粵語歌詞

8　曲：許冠傑，詞：許冠傑，編：Chris Babida，唱：葉蒨文，1984 年出版。

9　曲：許冠傑，詞：許冠傑，唱：許冠傑，1974 年出版。

10　曲：Randy Sparks，詞：盧國沾，唱：關正傑，1979 年出版。

11　曲：Randy Sparks，詞：Randy Sparks，唱：The New Christy Minstrels，1964 年出版。

例 2-2

Randy Sparks《Today》歌詞及中文翻譯

I'll be a dandy and I'll be a rover,
You'll know who I am by the song that I sing.
I'll feast at your table; I'll sleep in your clover,
Who cares what tomorrow shall bring.

Refrain:
Today while the blossoms still cling to the vine,
I'll taste your strawberries; I'll drink your sweet wine.
A million tomorrows shall all pass away.
Ere I forget all the joy that is mine today.

I can't be contented with yesterday's glory.
I can't live on promises winter to spring.
Today is my moment and now is my story,
I'll laugh and I'll cry and I'll sing.

今天

（徐允清譯、胡成筠修正）

我是花花公子、浪子，
由我所唱的歌曲，
你可了解到我是怎樣的人，
我會在你的餐桌大吃大喝，
我會生活奢華，
誰理會明天會怎樣？

當今天花蕾仍緊附藤蔓，
我將食用你的草莓，
我將飲用你的甜酒，
多日以後我將忘記今天屬於我的快樂。

我不滿足於昨天的光輝，
我不能單憑「春天將會來臨（明天會更好）」一類的空話過活，
今朝有酒今朝醉，
為此我哭、我笑、我歌唱。

例 2-3

關正傑《相對無言》歌詞

朋友，記得那天共你初初見面，
談到你的理想，並祝他朝兌現，
誰不知分開只有數年，
共你相逢先感覺到兩家亦在變。

講起理想，大家苦笑共對，
說起往年，共你相對無言，
如今雙方痛楚，在於只顧實際，
才令你我理想改變。

朋友，放聲痛哭，或者得到快樂，
時間永不再返，夢想不可再現，
人　生匆匆二數十年，
莫怨當年輕輕錯失機會萬遍。

要若回頭，未必可再遇見，
你的往年，未必勝目前，
大家舉杯痛飲，大家一再互勉，
期望你我運氣轉變。

難度甚高，所以很多舊曲新詞的粵語歌曲，內容與原曲並不一致，《相對無言》便為一例。然而有些作品卻與原曲保留一點聯繫。陳百強主唱的《相思河畔》[12]便是一例。此曲採用上文提及的崔萍主唱的同名國語時代曲填詞。原曲以一對戀人中的女性角色，表達對情人的要求和思念（見例2-4）。鄭國江填詞的粵語版本《相思河畔》保留了原曲名，但主角卻是泛舟河上、靜觀兩岸一雙雙戀人的單身漢，因而形成角色身份的轉變（見例2-5）。

　　只運用原曲部分旋律的例子如陳百強主唱的《粉紅色的一生》[13]。此

12　曲：Virginia Pereira，詞：鄭國江，編：Chris Babida，唱：陳百強，1983年出版。
13　曲：Louiguy，詞：鄭國江，編：林慕德，唱：陳百強，1984年出版。

例 2-4

崔萍《相思河畔》歌詞

自從相思河畔見了你，
就像那春風吹進心窩裏，
我要輕輕的告訴你，
不要把我忘記。

自從相思河畔別了你，
無限的痛苦埋在心窩裏，
我要輕輕的告訴你，
不要把我忘記。

秋風無情，為甚麼吹落了丹楓？
青春尚在，為甚麼毀褪了殘紅？
啊！人生本是夢！

自從相思河畔別了你，
無限的痛苦埋在心窩裏，
我要輕輕的告訴你，
不要把我忘記。

例 2-5

陳百強《相思河畔》歌詞

人似是帶着幾分醉，
輕輕的駕着帆船為愛浪，
我的身體輕輕搖晃，
就似躺身於繩網。

情愛共我又似隔張網，
孤單的我悠悠然望兩岸，
看一雙雙的小情侶，
互訴心曲多神往。

前方遠方，
人在戀愛我獨懶洋洋，
還願隨遇，
愛若非所愛，
我並不稀罕，
有沒有不相干。

河裏浪與浪也偷看，
一雙雙快樂情人在兩岸，
帶出多少相思情義，
又帶出多少迷惘。

曲取材自著名法國歌星 Édith Piaf 主唱的法文歌《La vie en rose》[14]。原曲歌詞及翻譯見例 2-6。法文 "la vie en rose"（粉紅色的一生）意指「樂觀的一生」，歌詞敍述主角因找到傾心的伴侶而充滿幸福，因而擁有樂觀的一生。此曲由正歌（verse）和副歌（refrain）組成。正歌分兩節，音樂如說話般，類似西方古典音樂中的宣敍調（recitative），而副歌則旋律性較強。

14 曲：Louiguy，詞：Édith Piaf，唱：Édith Piaf，1947 年出版。有說謂這首歌曲詞曲均出自 Édith Piaf 手筆，只因其不合資格成為註冊作曲人，才由 Louiguy（Louis Guglielmi）登記為作曲者。見 "La Vie en rose," Wikipedia, https://en.wikipedia.org/wiki/La_Vie_en_rose（2017 年 12 月 4 日瀏覽）。

例 2-6

Édith Piaf《La vie en rose》歌詞及中文翻譯

（徐允清譯，梁慧明修飾）

Des yeux qui font baisser les miens,	兩顆眼睛與我交投、
Un rir' qui se perd sur sa bouch',	嘴唇流露出微笑，
Voilà le portrait sans retouch'	這就是我傾心的男人
De l'homme auquel j'appartiens.	沒有絲毫修飾的肖像。

Refrain:
Quand il me prend dans ses bras,	當他擁抱我、
Qu'il me parle tout bas,	與我喁喁細語時，
Je vois la vie en rose.	我感覺到粉紅色的一生。
Il me dit des mots d'amour,	他與我細訴綿綿情話，
Des mots de tous les jours,	每一天皆如此，
Et ça m' fait quelque chose.	這對我甚為重要。
Il est entré dans mon cœur,	他已進入我的心窩，
Une part de bonheur	成為我幸福的一部分，
Dont je connais la cause.	我對此十分清楚。
C'est lui pour moi,	此生此世，
Moi pour lui, dans la vie.	他為我而生、我為他而活。
Il me l'a dit, l'a juré pour la vie.	他也曾向我矢誓。
Et, dès que je l'aperçois,	只要我一看見他，
Alors je sens en moi	便感到心兒顫動。
Mon cœur qui bat.	

Des nuits d'amour à plus finir,	無窮無盡愛的晚上，
Un grand bonheur qui prend sa place,	滿溢着幸福，
Les ennuis, les chagrins s'effacent,	憂慮、痛苦、哀傷皆消失，
Heureux, heureux à en mourir.	歡樂、歡樂終此生。

　　陳百強主唱的《粉紅色的一生》只採用了原曲的副歌填詞。鄭國江填的這首詞採用了原曲名的中文翻譯，但內容則有所改變，呼籲人們追求歡樂，不要眉頭深鎖（見例 2-7）。

　　在音樂風格上這兩首歌截然不同。Édith Piaf 的原曲十分緩慢，但陳百強主唱的這首歌則節奏輕快，時不時運用切分音（syncopation），帶有

例 2-7

陳百強《粉紅色的一生》歌詞

微風吹開美麗的心，
添上熱情歡欣，
你又為何傷感？
幻想怎可歡笑一生，
只要盡情開心，
不要呆呆的等。

情緒雖感到亂紛紛，
不要讓眉鎖緊，
快樂悠然會近，
總會找到想找那人，
總會找到所想要的心。

請張開美麗的心，
將快樂來相分，
為何自困？

爵士樂味道。在間奏中，顫音琴（vibraphone）奏出節奏複雜的音樂。另外，樂曲在歌詞第一個字加上了一個起拍（upbeat）的音，很可能因為新填的粵語歌詞這樣意思才完整。在尾聲中，歌者運用法文唱出 "La vie en rose" 和 "C'est la vie!"（生命就是如此），以保持和原曲的關係。

至於運用原曲部分旋律，再加上新創作段落的例子如梁詠琪主唱的《Today》[15]。這首歌取用了先前提及、由 Randy Sparks 創作的《Today》的副歌，但在之前加上了兩段新的旋律（見例 2-8）。

很有趣的是：作曲家並非將原曲的歌詞及旋律搬字過紙，而是經過修改。原曲歌詞 "Ere I forget all the joy that is mine today." 修改為 "Ere we forget all the joy that is ours today." 修改的原因是這首新曲敍述一對好友的

15 曲：陳光榮，詞：周禮茂，編：Snowman，唱：梁詠琪，1999 年出版。

例 2-8 《Today》

曲：陳光榮
詞：周禮茂
編：Snowman
唱：梁詠琪
記譜：徐允清

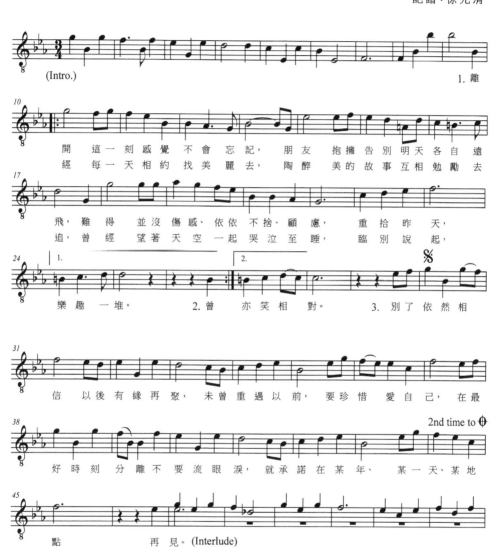

(Intro.)　　　　　　　　　　　　　　　　　　　　1. 離

開　這一刻　感覺　不會　忘記，　朋友　抱擁　告別明天各自　遠
經　每一天　相約　找美　麗去，　陶醉　美的　故事互相勉勵　去

飛，難得　並沒傷感、依依　不捨、顧慮，　重拾昨　天，
追，曾經　望著天空一起　哭泣至睡，　臨別說起，

1. 樂趣　一堆。　　2. 曾　亦笑　相　對。　　3. 別了依然相

信　以後有緣再聚，　未曾重遇以前，　要珍惜　愛自己，　在最

好時刻　分離不要流眼淚，　就承諾在某年、　某一天、某地

點　　　再　見。(Interlude)

21

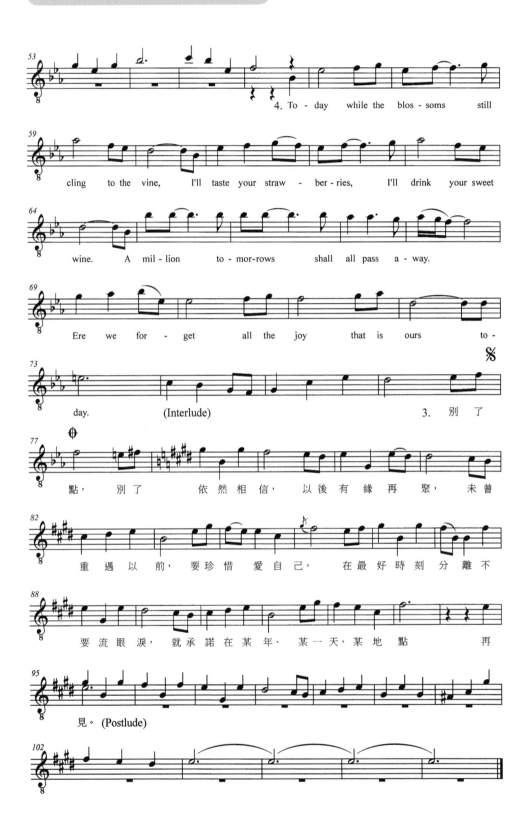

分離，所以原曲中的單數轉為眾數，以配合新的歌詞內容。這種修改證明創作者並非盲目引用舊曲，而是經過細心思考。此外，在音樂上，這段引用的旋律也作了變動。若照搬原曲旋律，最後一個音節 "to-day" 的音應為降 E，但作曲家將它升高了半音，運用了還原的 E 音。熟悉原曲旋律的聽眾，在聽到這個改變了的音時會感到驚喜，覺得新鮮。

　　結合運用兩首旋律再填詞，是十分罕見的例子。林子祥主唱的《每一個晚上》[16] 便是如此一首作品，此曲正歌採用 Andrew Lloyd Webber 音樂劇《Cats》（貓）之 "Growltiger's Last Stand"（古奧泰格的最終命運），副歌則運用了黃自創作的《花非花》。[17] 兩曲連結起來渾然天成，實為十分具創意的作品。

舊器樂曲新詞

　　運用舊有材料的第三個類別為「舊器樂曲新詞」。這類別的歌曲通常有以下兩個特點：

　　1. 只採用原器樂曲的一部分；

　　2. 採用原曲音域較狹窄的旋律填詞。

　　這兩個特點的原因很明顯：大部分器樂曲的篇幅都比只得數分鐘的流行曲為長，將之改編為流行曲，很多時都只選取某一段落；而樂器能奏的音域普遍比人聲廣闊，將器樂曲填詞，只得選取音域較狹窄的一段旋律。這裏討論三首舊器樂曲新詞的例子：關正傑主唱的《恨綿綿》及《漁舟唱晚》，以及葉蒨文主唱的《紅塵》。

16　曲：Andrew Lloyd Webber、黃自，詞：林振強，唱：林子祥，1984 年出版。

17　「林子祥」，Wikipedia, https://zh.wikipedia.org/wiki/ 林子祥（2017 年 12 月 4 日瀏覽）。《花非花》的作曲者為黃自，首先由余少華告知筆者，謹此致謝！

關正傑主唱的《恨綿綿》[18] 選取何占豪、陳鋼作曲的《梁山伯與祝英台小提琴協奏曲》中小提琴奏出的第一主題填詞。鄭國江填的詞圍繞梁山伯與祝英台的故事（見例 2-9）。

例 2-9

關正傑《恨綿綿》歌詞

為何世間良緣每多波折？
總教美夢成泡影，
情天偏偏缺，
蒼天愛捉弄人，
情緣常破滅，
無奈困於繭中掙不脫，
想化蝴蝶，衝開萬千結。

情緣強中斷時，痛苦不消說，
可歌往事留在腦海，
夢中空泣血，
即使未許白頭，
柔情難以絕，
情義似水滔滔斬不斷，
翻作恨史，千秋待清雪。

　　如第一章所述，粵語是高度音調化的語言，在先曲後詞的情況下填寫粵語歌詞，要做到詞曲音韻協調以及歌詞語法正確已極之困難，若歌詞填得典雅，已是一首佳作，若內容有所規範，則是難上加難。鄭國江這首詞做到了以上各點，可謂絕頂佳作。順帶一提，此曲第二句「總教美夢成泡影」中的「教」字讀作高平聲，[19] 此曲中這字的旋律為 mi 音，正確唱出這個字的讀音。

18 曲：何占豪、陳鋼，詞：鄭國江，唱：關正傑，1982 年出版。

19 「教」字解作「令到」時讀作高平聲，這點由梁慧明告知，謹此致謝！

關正傑主唱的《漁舟唱晚》[20] 同樣是在內容有規範的情況下填詞的絕頂佳作。追溯此曲的源頭為兩首器樂曲：其一為婁樹華根據古曲《歸去來》為素材改編而成的古箏獨奏曲《漁舟唱晚》，其二為法國電子音樂家 Jean Michel Jarre 創作的《Fishing Junks at Sunset》。

婁樹華改編的《漁舟唱晚》分為兩段，第一段緩慢，曲調優雅。第二段運用了遞升遞降的技巧 [21]（即西方音樂語彙的「模進句」sequence），並多次反覆，速度越來越快，直至尾聲回復平靜。樂曲描繪「夕陽西下時，漁民搖櫓、滿載而歸的情景」。[22]

Jean Michel Jarre 為中華人民共和國 1978 年實施改革開放政策之後首位在大陸舉行電子音樂會的西方電子音樂家。他 1981 年在北京及上海舉行音樂會，創作了由中樂團及電子音樂結合而成的《Fishing Junks at Sunset》（漁舟唱晚）。此曲採用了原箏曲的素材，加上了由他新創作、運用了五聲音階的旋律（以下稱之為 Jarre 主題）。此曲結構見例 2-10。

關正傑主唱的《漁舟唱晚》由盧國沾將 Jarre 主題填詞，歌詞見例 2-11。此曲在原曲只有籠統標題的情況下加以發揮，運用想像力描繪漁人出海捕魚時看到的景色及對愛人的思念之情。樂曲的配器中西結合，也運用了原古箏曲及電子音樂的素材，還因應歌詞內容在適當地方運用了鐘聲，以及在前奏及後奏加上海鷗聲及海浪聲。此曲填詞人在先曲後詞及內容有所規範的情況下，寫出詞曲音韻協調、語法正確及文辭典雅的作品，實在難得。

葉蒨文主唱的《紅塵》[23] 取任光創作的《彩雲追月》（1935）填詞。《彩

20　曲：Jean Michel Jarre，詞：盧國沾，唱：關正傑，1983 年出版。

21　葉棟《民族器樂的體裁與形式》（上海：上海文藝出版社，1983），第 216-218 頁。

22　蕭常緯《中國民族器樂概述》第二版（重慶：西南師範大學出版社，2003），第 291 頁。

23　曲：任光，詞：潘偉源，編：Chris Babida，唱：葉蒨文，1992 年出版。

例 2-10

Jean Michel Jarre《Fishing Junks at Sunset》結構圖

（根據 Jean Michel Jarre, *The Concerts in China*,
CD, EPC 488139 2, ©1982/1997）

段落	時間	內容
1	0:00	箏曲開首（第一段）： 箏獨奏 箏＋中樂隊
2	1:33	Jarre 主題（中樂隊）
3	2:33	電子音樂（引子）
4	3:09	Jarre 主題（電子音樂）
5	4:16	箏獨奏（運用了滾拂）
6	4:44	中樂隊
7	5:16	箏＋中樂隊
8	5:42	催快
9	5:54	箏（滾拂）
10	6:05	電子音樂
11	7:17	中樂隊（快、吹打為主）
12	8:19	Jarre 主題（中樂隊＋電子音樂）

雲追月》為任光在上海百代唱片公司任節目部主任時，為百代國樂隊創作的一首民族管弦樂曲，[24] 音樂採用了探戈（tango）節奏，[25] 全曲結構為：引子 ‖:AB:‖ C。《紅塵》只選了A、B兩段填詞，其結構為：引子—A—B—B'—間奏—A'—尾聲—後奏（見例 2-12）。當中出現為了遷就歌詞音調而將原曲旋律改動的情況（見例 2-13），可見香港流行音樂製作人在製作音樂時是會考慮粵語詞曲音韻協調的問題的。

24　上海音樂出版社編《音樂欣賞手冊》（上海：上海音樂出版社，1981），第 236 頁。

25　「任光」，《百度百科》，https://baike.baidu.com/item/ 任光 /1731576（2017 年 12 月 4 日瀏覽）。

例 2-11

關正傑《漁舟唱晚》歌詞

紅日照海上，
清風晚轉涼，
隨着美景匆匆散，
鐘聲山上響，
海鷗拍翼遠颺。

要探鐘聲響處，
無奈我不知方向，
人像晚鐘一般憒，
美景不可永日享。

船劃破海浪，
終於也歸航，
無論我多依戀你，
苦於了解情況，
歸家怨路長，
癡心卻在遠方。

誰遇到風浪，
多少也驚惶，
無力再收癡心網，
心中急又慌，
湧出眼淚兩行。

向晚景色碎，
紅日向山邊降，
前路也許昏昏暗，
天邊總有月光。

含淚看彼岸，
不知你怎樣？
來日也許可相見，
相見止於夢鄉，
相思路更長，
心曲向誰唱？

例 2-12

葉蒨文《紅塵》歌詞及結構圖

段落	歌詞
引子	
A	尋夢也許夢已空， 是非、錯對、樂悲、笑痛， 幻影中似逝去一夢， 越近越朦朧，越遠越情濃， 聚散得失誰料中。
B	紅塵盡虛幻終會空， 休說蒼天作弄， 紅日去還在，青山依舊， 已經風雨百萬重。
B'	紅塵盡水月映鏡花， 一笑滄桑似夢， 緣在故緣盡，數度花開花落， 怨癡哭笑被風吹送。
間奏	
A'	尋夢也許夢已空， 是非、錯對、樂悲、笑痛， 幻影中似逝去一夢， 越近越朦朧，越遠越情濃， 夢中一生非自控。
尾聲	聚了夢難同，別了又重逢， 夢中一生非自控。
後奏	

例 2-13

葉蒨文《紅塵》與原曲（任光《彩雲追月》）A、B 段最後一句比較

A段最後一句		
《彩雲追月》	A	3̲ 5̲ 3̲ 2̲ 7̣̲ 5̣̲ 6̣ 1
《紅塵》	A	3̲ 5̲ 3̲ 2̲ 7̣̲ 5̣̲ 6̣ 1（聚散得失誰料中）
《紅塵》	A'	3̲ 1̇ 6̲ 5̲ 3̲ 2̲ 6̣ 1（夢中一生非自控）

B段最後一句		
《彩雲追月》	B	5̲ 6̲ 5̲ 3̲ 3̲ 5̲ 2 1
《紅塵》	B	5̲ 6̲ 5̲ 4̲ 3̲ 5̲ 2 1（已經風雨八萬重）
《紅塵》	B'	5̲ 6̲ 5̲ 4̲ 3̲ 5̲ 2̲ 6̣ 1（怨癡哭笑被風吹送）

舊詞新曲

運用舊有材料的第四種類別為「舊詞新曲」，這在本章論述的四種類別之中是最為罕見的，原因是先有詞後寫曲限制比較大，要寫出優美的旋律而整首作品又具統一性並不容易，若歌曲用粵語唱出難度則更高，因為粵語歌詞本身已隱含旋律。

「舊詞新曲」這類別可分為：1. 全首詞重用；2. 只運用部分歌詞。以下舉三首歌曲為例子：鄧麗君主唱的《但願人長久》[26]、羅力威主唱的《三人行》[27] 及葉蒨文主唱的《零時十分》[28]。前兩首屬於「全首詞重用」，最後一首屬於「只運用部分歌詞」。

26　詞：蘇軾，曲：梁弘志，唱：鄧麗君，1983 年出版。這例子由黃淑芬提供，謹此致謝！

27　曲：Margie Adam，詞：林振強，編：方國華、羅力威，唱：羅力威，2013 年 1 月 10 日網上出版，https://www.youtube.com/watch?v=wwbRrd7Hfqg（2017 年 12 月 4 日瀏覽）。

28　曲：林子祥，詞：林振強，編：Chris Babida，唱：葉蒨文，1984 年出版。

　　鄧麗君於 1983 年出版了一張唱片,名為《淡淡幽情》,裏面收錄了十二首作品,全部以南唐或宋朝的詞作譜曲。由於全部作品都以國語演唱,所以創作旋律的難度沒有創作粵語歌曲那麼高。當中由台灣音樂人梁弘志作曲的《但願人長久》在旋律及配器上都是佳作。

　　《但願人長久》以蘇軾的詞【水調歌頭】譜曲,旋律優美又帶統一性。此曲結構見例 2-14。當中 A 及其衍生的旋律出現了四次,帶來樂曲的連貫和統一。而歌詞部分的旋律分為「A-A'」、「B-A"」、「B-A"」,就似上下句組合,音樂上 A 和 B 段以不完全終止式(half cadence)作結,A' 和 A" 段以完全終止式(authentic cadence)作結,做成段落有開有闔的對稱結構,在音樂上很圓滿。在配器上,除了運用鋼琴及弦樂外,在間奏和後奏中,圓號的地位都很重要。圓號在西方管弦樂中,很多時起融和的作用,這裏運用了圓號,適當地融合全曲的配器,也給聽眾帶來一種溫暖的感覺,適當地表達詞中「但願人長久,千里共嬋娟」的情懷。

　　羅力威主唱的《三人行》,取原本由詩詩、劉天蘭及林子祥合作演唱的《三人行》[29] 重新譜曲,而且全首歌詞重用。由於這首歌以粵語演唱,所以重新譜曲難度極高。羅力威的版本能夠做到新譜的旋律詞曲音韻協調,又和原曲的旋律有所分別,而獨立聽起來音樂上也很圓滿,實在很不容易。

　　葉蒨文主唱的《零時十分》(見例 2-15)敍述一個女性,在生日的夜晚獨自斟酒消愁,回憶起以前有情人陪伴的生日,不勝唏噓。樂曲在正歌每一節的最後一句都用上了英文歌詞,很明顯這句歌詞脫胎自英文的《Happy Birthday to You》(生日歌)。但填詞人巧妙地因應每一節的內容而作出修改:在 A1 段,主角懷念起過往情人在她生日時恭祝她,所以歌詞為:"Happy birthday, my loved one!" 在 A2 及 A3 段,主角現時獨自過生日,拿着酒杯孤清地對自己說:"Happy birthday to me!"

29　曲:Margie Adam,詞:林振強,唱:詩詩、劉天蘭、林子祥,1989 年出版。

例 2-14

鄧麗君《但願人長久》歌詞及結構圖

段落	樂句	歌詞	終止式
引子			
A	a	明月幾時有？	
	b	把酒問青天。	
	c	不知天上宮闕，	
	d	今夕是何年？	不完全終止式
A'	a	我欲乘風歸去，	
	b	唯恐瓊樓玉宇，	
	c	高處不勝寒。	
	d	起舞弄清影，	
	e	何似在人間。	完全終止式
B	f	轉朱閣，低綺戶，照無眠。	
	f'	不應有恨，何事長向別時圓？	不完全終止式
A"	a	人有悲歡離合，	
	b	月有陰晴圓缺，	
	c	此事古難全。	
	d	但願人長久，	
	e	千里共嬋娟。	完全終止式
過門			
B	f	轉朱閣，低綺戶，照無眠。	
	f'	不應有恨，何事長向別時圓？	不完全終止式
A"	a	人有悲歡離合，	
	b	月有陰晴圓缺，	
	c	此事古難全。	
	d	但願人長久，	
	e	千里共嬋娟。	完全終止式
後奏			

例 2-15 《零時十分》

曲：林子祥
詞：林振強
編：**Chris Babida**
唱：葉蒨文
記譜：徐允清

(Intro.)

1. 零時十分　倚窗看門外暗燈，　迷途夜雨靜吻路人，
2. 為何現今　只得我呆望雨絲，　呆呆坐至夜半二時，
4. 無人夜中　穿起那明艷舞衣，　呆呆獨坐直至六時，

曾在雨中　你低聲的說：　"Hap-py birth-day my loved one!"
拿著兩杯　凍的香檳說：
拿著兩杯　暖的香檳說：

"Hap　-　py　birth　-　day　to　me!"
"Hap　-　py　birth　-　day　to　me!"

3. 綿綿夜雨，　無言淚珠，　陪我慶祝今次生辰，

綿綿夜雨，　無言淚珠，　齊來為我添氣氛。

　　在 A2 及 A3 段的歌詞最後一句同為 " Happy birthday to me! "，但期間已經歷時間的轉移。在 A2 中，主角是在夜半二時拿着兩杯凍的香檳說這句話，但在 A3 段，主角是在夜半六時拿着兩杯暖的香檳說這句話，可見主角孤獨地度過了整個夜晚，其淒清的感覺更震人心弦，可見詞人在寫這首詞時所下的心力。這一句詞的旋律並沒有沿用原曲《Happy Birthday to

You》的旋律，而是重新譜曲，在間奏後重唱 A3 段時，這一句更沒有了旋律，而是以說話的方式說出。

結語

西方古典音樂的原創性（originality），通常表現在新的音樂元素，如新的旋律、和聲、曲式、音色、節奏、織體、力度等。西洋音樂史的著述，往往着重作品如何在某些音樂元素方面帶領潮流、開創新局面。那些只依從舊有方式和音樂語言創作的作品，要不沒有獲寫入音樂史書（如十八、十九世紀一些被認為是二、三流的作曲家作品），要不在音樂史書的論述中地位也不高（如俄國作曲家拉赫曼尼諾夫（Sergei Rachmaninov, 1873-1943）的作品）。

很多人以這種西洋音樂史學界的觀點，詬病香港的流行曲缺乏創意，因為香港流行曲在旋律、和聲、曲式、節奏、織體、力度方面都無甚創新，只是在重複已出現過的音樂語言，而且很多作品都是採用舊有旋律填詞。

然而，這種觀點未必中肯。很多時中國傳統音樂的創意，都是表現在重新組合舊有材料之上的。如粵劇的劇作家在創作時只是選取適當的板腔或小曲，然後寫出曲詞。但在天才如唐滌生的筆下，也能寫出經典的曠世佳作。余少華便曾討論《紫釵記》中的〈劍合釵圓〉何以是絕頂的佳作。[30] 香港流行曲的創意表現在如何翻新舊有材料之上，這一點可說與傳統中國音樂一脈相承。

法國哲學家 Roland Barthes 以下一段寫於 1977 年的文字發人深省：[31]

30 余少華《樂在顛錯中：香港雅俗音樂文化》（香港：牛津大學出版社，2001），第203-204 頁。

31 轉引自 Allen, *Intertextuality*, p. 13. 中譯：徐允清。

我們現在知道：一篇文本並非一行行的字表達單獨的「權威」意思（即其至高無上的作者所賦予的「訊息」），而是在多維空間中不同文字的融合和衝撞，這些文字都並非原創。文本由一系列的引用而成，其源頭為數之不盡的文化中心……作者只能模仿先前出現過的事物，並非原創。

由於粵語為高度音調化的語言，填寫粵語歌詞，要做到詞曲音韻協調而又語法正確，已經很不容易。若寫得文辭典雅而又配合規定的內容，實在難上加難。從這個觀點看，很多香港流行曲其實是非常具創意的佳作。

由於香港流行曲很多都採用舊有材料翻新，所以形成有趣的「文本互涉」現象。就以本章討論的作品為例，一首崔萍主唱的《相思河畔》，衍生出陳百強主唱的粵語版本《相思河畔》（舊歌新詞），以及梁雁翎主唱的《相思河畔》（舊歌新編）。Randy Sparks 創作的英文歌《Today》，衍生出關正傑主唱的《相對無言》（舊歌新詞），以及梁詠琪主唱的《Today》（運用舊歌的部分旋律再加新材料）。古箏獨奏曲《漁舟唱晚》衍生出 Jean Michel Jarre 的中樂團及電子音樂《Fishing Junks at Sunset》，以及關正傑主唱的《漁舟唱晚》。一重重的衍生方法使這些作品呈現錯綜複雜的關係。對於追溯和明白這些關係的研究者來說，香港流行曲實在豐富多彩、絢爛繽紛。

第三章

二重唱

第一章已討論過填寫粵語歌詞要考慮詞曲音韻協調的問題。在先曲後詞的情況下，要寫出一首符合語法規則的粵語歌詞已十分困難，若要為二重唱[1]填寫歌詞則是難上加難。香港在八十年代產生了一批詞曲俱佳的二重唱。這一章根據其二聲部間對位法[2]運用的複雜程度分類，探討這些作品在音樂及文字上的技法。

在粵語流行曲的二重唱中，兩聲部的交織情況從簡到繁分為以下四大類別：

一、演唱者每人唱一段，然後齊唱同一旋律。

二、基本上每人唱一段，但有時在句與句接駁間形成和聲。

三、有部分句子兩聲部以平行的方式進行。

四、兩聲部出現複調的對位寫法（polyphonic / contrapuntal texture）。

以下就着各種類別舉出例子説明。[3]

1　二重唱（duet）指有兩個演唱聲部的作品，這些作品在粵語流行曲界普遍稱為「合唱」，但因為「合唱」在古典音樂界指chorus，為免混淆，此書稱這類作品為「二重唱」。

2　「對位法」（counterpoint）源於拉丁文 " punctus contra punctum "，即「音對音」，指兩條或以上的旋律線同時發聲。見 Willi Apel, ed., *Harvard Dictionary of Music*, 2nd ed., Revised and Enlarged (Cambridge, Massachusetts: Belknap Press of Harvard University Press, 1972), p. 208.

3　本章討論的二重唱樂譜見附錄（《人在旅途灑淚時》則見註 4）。

演唱者每人唱一段，然後齊唱同一旋律

「演唱者每人唱一段，然後齊唱同一旋律」這種方式是最原始的二重唱，只是將旋律輪流分配給兩位歌者，並沒有運用對位法。這裏討論兩個例子：《人在旅途灑淚時》和《愛神的影子》。

關正傑、雷安娜演唱的《人在旅途灑淚時》[4]，曲式為：A-B-A1-B1，女及男演唱者基本上輪流演唱，然後在B段及B1段的最後一句則二人齊唱。這樣的作品並沒有運用對位法寫作，歌唱的部分其實只有單一聲部的旋律。

第二首同樣是只有單一聲部旋律的作品為區瑞強、沈雁演唱的《愛神的影子》[5]。這首作品亦是由女聲及男聲輪流演唱，然後在某些句子二人齊唱。但這首歌獨特之處是交替運用了國語和粵語。由於沈雁為台灣女歌手，所以她的聲部用國語唱出，區瑞強為香港男歌手，他的聲部用粵語唱出。齊唱的句子平均分配給國語和粵語：

> 國：……像神話中的小故事，
>
> 粵：陪你水中去似浪裏的魚，更盼會像鳥飛。
>
> ……
>
> 國：……我摘一朵送給你。年青戀人們，我願送給你，一份美麗的心意。
>
> 粵：我將祝福話送給你，美好的祝頌送給你。

在一首歌曲中同時填寫國語和粵語歌詞，難度亦甚高。鄭國江這首詞可謂一首佳作。

4　曲：黎小田，詞：盧國沾，唱：關正傑、雷安娜，1980年出版。余少華曾分析此曲，見楊漢倫、余少華《粵語歌曲解讀：蛻變中的香港聲音》（香港：匯智出版，2013），第51-54頁（樂譜見第54頁）。

5　曲：取自《Young Lover》，詞：鄭國江，唱：區瑞強、沈雁，1980年出版。

基本上每人唱一段，但有時在句與句接駁間形成和聲

第二類的二重唱方式，基本上兩個歌者每人唱一段，但有時在句與句接駁間形成和聲。這裏舉出譚詠麟、雷安娜演唱的《暫別》[6]為例子。這首歌曲的曲式為：引子—A1—A2—B1—A3—間奏—B2—A4—尾聲—後奏。當中A為正歌，B為副歌。在正歌中，有時由男聲獨唱，有時由女聲獨唱，有時二人齊唱。B段副歌則運用了對位，當中一句的結尾字和另一句的開首字重疊，並形成和聲，其音程全為協和音程：[7]

小節	重疊字	音程
26	女：那 男：別	小三度（D#-F#）
27	女：返 男：長	純八度（C#-C#）
28	女：唯 男：日	純四度（C#-F#）
50	女：別 男：那	大六度（F#-D#）
51	女：長 男：返	純八度（C#-C#）
52	女：日 男：唯	純五度（F#-C#）

這首歌曲中，兩聲部重疊之處只有一句的結尾字和另一句的開首字，所以歌詞可清楚聽見。

6　曲：孫明光，詞：孫明光，唱：譚詠麟、雷安娜，1982年出版。

7　在調性音樂（tonal music）理論中，純同度、純八度、純五度、為「完全協和音」（perfect consonances），大三度、小三度、大六度、小六度為「不完全協和音」（imperfect consonances），大二度、小二度、大七度、小七度、所有增、減音程為「不協和音」（dissonances），純四度則視情況而定，有時為「完全協和音」，有時為「不協和音」。見Benjamin, Horvit, and Nelson, *Techniques and Materials of Music*, p. 9.

有部分句子兩聲部以平行的方式進行

第一章已討論過西方音樂理論將兩聲部的進行方式分為四類：

一、平行進行（parallel motion）

二、同向進行（similar motion）

三、斜向進行（oblique motion）

四、反向進行（contrary motion）

由於粵語為高度音調化的語言，若兩聲部唱同樣的歌詞，反向進行是不可行的，因為若一個聲部詞曲音韻協調，另一聲部便一定出現「倒字」的情況，這對歌者來說，演唱起來有很大的困難。香港的流行音樂家在處理這個問題時，採用的方法是用平行進行，這樣兩聲部既形成和聲，又不會出現「倒字」的情況。

雷安娜、彭健新演唱的《停不了的愛》[8]便採用了這種手法。在正歌（第 9-25, 40-56 小節）當中，女聲和男聲輪流演唱。在副歌（第 25-34 和 56-72 小節）當中，兩聲部很多時唱同樣的歌詞，而且大部分的音程為平行三度或六度，即「不完全協和音」。在西方十八世紀的音樂語言中，平行同度、平行八度和平行五度是禁止的，平行三度和平行六度則被視為悅耳的進行。[9]西方調性音樂理論的教材認為平行三度和平行六度的段落不宜太長，因為這樣削弱了兩聲部的獨立性。[10]然而，香港的流行音樂家則為遷就粵語高度音調化的特點，在兩聲部演唱同樣的歌詞時，普遍使用平行三度或六度。

8 曲：林慕德，詞：林振強，唱：雷安娜、彭健新，1986 年出版。

9 Kent Kennan, *Counterpoint Based on Eighteenth-Century Practice*, 3rd ed. (Englewood Cliffs, New Jersey: Prentice-Hall, 1987), pp. 19-20, 29-32.

10 Benjamin, Horvit, and Nelson, *Techniques and Materials of Music*, p. 275.

兩聲部出現複調的對位寫法

八十年代的二重唱當中，有一批作品在兩聲部間運用了複調的寫法，這些作品大部分是無綫電視武俠電視劇的主題曲或插曲。為交織的兩個聲部填寫歌詞，對填詞人的考驗極高。這裏舉出七首佳作。

葉振棠、葉麗儀演唱的《笑傲江湖》[11]，於開首（第 9-20 小節）由男、女聲交替演唱。在第 20-24 小節出現二部對位，這裏的用法是「你簡我繁、我簡你繁」[12]，即一聲部唱出旋律時，另一聲部便唱長音，這樣聽眾便可清楚聽到歌詞。在第 23 小節的「此際情」運用了模仿（imitation）的手法，即兩聲部先後唱出同樣的旋律。在副歌（第 25-32 小節）中，時而出現「你簡我繁、我簡你繁」的情況（第 25-26, 29-32 小節），時而出現平行六度（第 27-28 小節）。平行六度的運用，和《停不了的愛》一樣，用於兩聲部演唱一樣歌詞之處。

關正傑、關菊英演唱的《兩忘煙水裏》[13]，和先前介紹的歌曲一樣，首先在正歌（第 7-15 小節）中由男、女聲輪流演唱。副歌開首（第 16-24 小節）也是男、女輪流演唱，在第 25-33 小節則運用了「你簡我繁、我簡你繁」的原則。填詞人黃霑更在兩聲部的歌詞中做成一些「合流點」[14]，即兩聲部唱同一個字：第 26 小節第一拍的「悲」字；第 30 小節第一拍的「今」字；第 30 小節第三、第四拍的「癡」字。這樣音樂更緊湊、更統一。

11 曲：顧嘉煇，詞：鄧偉雄，唱：葉振棠、葉麗儀，無綫電視劇《笑傲江湖》主題曲，1984 年出版。

12 這裏借用李民雄在討論中國民間器樂合奏中支聲性複調特性的術語，見李民雄《民族器樂概論》（上海：上海音樂出版社，1997），第 128 頁。

13 曲：顧嘉煇，詞：黃霑，唱：關正傑、關菊英，無綫電視劇《天龍八部》之《六脈神劍》主題曲，1982 年出版。

14 這裏同樣借用李民雄在討論中國民間器樂合奏中支聲性複調特性的術語，見李民雄《民族器樂概論》，第 125 頁。

羅文、甄妮演唱的《世間始終你好》[15]，在正歌（第 9-24 小節）也是男、女輪流演唱。在副歌（第 24-33 小節）中運用了比先前的例子較活躍的二部對位，但仍保留「你簡我繁、我簡你繁」的原則。黃霑同樣在歌詞中做成一些「合流點」：第 25 小節第一拍的「一」字；第 26 小節第一拍的「比」字；第 29 小節第一拍的「愛」字等。

羅文、甄妮演唱的《一生有意義》[16]，二部對位的活躍程度更強。在第 17-24 小節出現兩條各自獨立的旋律，填詞人黃霑為了使兩聲部的歌詞清楚聽到，在女聲活躍時，男聲便唱出「啊」。兩聲部同時唱字之處包括：第 19 小節第一拍；第 20 小節第一拍；第 23-24 小節。但在第 23 小節第一拍兩聲部唱相同的字：「相」，在第 24 小節第一拍也是如此（一同唱「倚」字），這樣使樂曲在兩聲部獨立之中也見統一。在副歌（第 25-32 小節）之處，首先採用卡農（canon）[17] 的手法：

女：		同心		同意		無分	
男：	同聲		同氣		無分		

然後「彼此」兩個字齊唱。接着第 28-32 小節兩聲部唱同樣的歌詞，主要運用了平行六度。在第 31-32 小節的終止式出現反向進行，但因為在第 31 小節第四拍沒有字，只是在拉腔，所以不會出現「倒字」的情況。正歌再次出現時（第 33-40 小節），男聲再次唱出「啊」，讓女聲的歌詞清楚聽到。在第 35-36 小節，黃霑運用了「同聲異字」的手法，女聲唱的是「無異」，而男聲唱的是「無貳」。雖則用字不同，但聲響效果一樣，也再次使兩聲

15 曲：顧嘉煇，詞：黃霑，唱：羅文、甄妮，無綫電視劇《射鵰英雄傳》之《華山論劍》主題曲，1983 年出版。

16 曲：顧嘉煇，詞：黃霑，唱：羅文、甄妮，無綫電視劇《射鵰英雄傳》之《東邪西毒》主題曲，1983 年出版。

17 「卡農」即兩個或多個聲部唱相同的旋律，但有先後的次序。

部獨立之中也見統一。至這段的最後一個字（第 40 小節）再次出現「合流點」：男、女聲均唱「義」字。

　　羅文、甄妮演唱的《桃花開》[18] 在歌詞上的特點，為大量運用「頂真法」，即一句的結尾字亦為下一句的開首字。首先女聲唱出的 A1 段（第 11-18 小節）已是句句如此：

　　　　女：桃花開，

　　　　　　開得春風也笑，

　　　　　　笑影飄，

　　　　　　飄送幸福樂謠。

接着的 A2 段（第 19-28 小節），男聲唱出對位旋律，也是每一句都運用了頂真法：

　　　　女：謠歌輕，

　　　　男：輕輕響心曲，

　　　　女：曲曲花徑悄，

　　　　男：悄聲相對笑，

　　　　女：笑春（合）風，

　　　　男：風暖像我情，癡癡醉了。

頂真法的運用在副歌（第 29-37 小節）打斷了，但這裏男女聲部則唱出類似的歌詞：

　　　　男：鳥語歡欣，

　　　　女：人兒似鳥，

　　　　男：人兒似那雙飛鳥，

18　曲：顧嘉煇，詞：黃霑，唱：羅文、甄妮，無綫電視劇《射鵰英雄傳》之《東邪西毒》插曲，1983 年出版。

女：陶陶樂樂，

男：陶陶樂樂心相照，

合：照見心坎中，

重重美與妙，

湧出心竅。

在男女合唱的最後三句（第 34-37 小節），音樂上出現平行六度，也是前文提及的原則。在 A3 段（第 38-47 小節）重新運用了頂真法：

合：桃花開，

開得心花也笑，

男：笑春風，

女：風暖像我情，

合：癡癡醉了。

頂真法的運用，使樂曲更緊湊和更見統一。

餘下兩首二重唱，二聲部的獨立性最強。這兩首作品為《鐵血丹心》及《難為正邪定分界》。羅文、甄妮演唱的《鐵血丹心》[19]，在第 18-30 小節中，兩聲部各自獨立，結合起來又協和。鄧偉雄為兩聲部填寫的歌詞各自成文，既符合詞曲音韻協調的原則，又互相呼應，且配合電視劇《射鵰英雄傳》之內容，可說是一首絕頂佳作。

以上介紹的十首二重唱，都是男、女合作演唱的作品，這是這類樂曲的主流。葉振棠、麥志誠演唱的《難為正邪定分界》[20] 則是少數的二部男

19 曲：顧嘉輝，詞：鄧偉雄，唱：羅文、甄妮，無綫電視劇《射鵰英雄傳》之《鐵血丹心》主題曲，1983 年出版。

20 曲：顧嘉輝，詞：鄭國江，唱：葉振棠、麥志誠，無綫電視劇《飛越十八層》主題曲，1980 年出版。

聲作品。[21] 採用這樣的組合，是因為配合電視劇《飛越十八層》的內容。這套電視劇描寫人、鬼鬥法，所以主題曲由葉振棠代表凡人、麥志誠代表魔鬼。二人用不同的唱腔演繹：葉振棠（男高音）用流行曲的唱法，麥志誠（男低音）用美聲唱法（bel canto style），這和 John Denver 及 Plácido Domingo 演唱的《Perhaps Love》[22] 有異曲同功之妙。此曲的結構為：引子—A1—A2—B—A3—間奏—B—A3—後奏。A1 由「人」演唱，A2 由「鬼」演唱，B 由「人」、「鬼」輪流演唱，再齊唱。A3 段出現二部對位。鄭國江填寫的歌詞，人、鬼各自表述，又互有關連，但因為兩聲部同時演唱不同的歌詞，難以令聽眾集中，所以這樣的片段不宜太長。在第 33-34 小節，魔鬼便唱出「啊」，使凡人的歌詞清楚聽到，及至第 35-36 小節，兩聲部所唱的歌詞一樣，便採用前文提及的原則：音樂上運用了平行六度。

結語

由於粵語為高度音調化的語言，要撰寫詞曲音韻協調、又符合語法規則的粵語歌詞已十分困難，為兩條交織的旋律填寫粵語歌詞，既要各自成文，又要互相呼應，可説是難上加難。這一章裏討論的都是創作於八十年代的二重唱佳作。以下總結這些作品在創作技法上的特點：

一、大部分作品由男、女聲合作演唱，而且大部分以愛情為主題。《難為正邪定分界》為配合電視劇表達人、鬼鬥法的內容，採用了二部男聲合作演唱，男高音代表凡人，男低音代表魔鬼。

二、所有作品都首先由兩個演唱者輪流演唱，然後出現一些段落以齊唱或二部對位的方式演唱。

21 至於同樣罕見的二部女聲作品，有葉蒨文、鄭秀文演唱的《談情説愛》（曲：楊奇昌，詞：潘源良、周禮茂，編：Randall Lipford，1996 年出版）。

22 John Denver, *Perhaps Love*, https://www.youtube.com/watch?v=3YnfCH7LNcM (accessed 5 December, 2017).

三、若兩聲部演唱同樣的歌詞，便以平行三度或平行六度的方式進行，因為這樣既符合西方十八世紀音樂語法中聲部進行的原則，也避免了演唱時「倒字」的困難情況出現。

四、當音樂上運用了活躍的二聲部對位時，採用以下方法達致理想的效果：

1. 採用「你簡我繁、我簡你繁」的原則，即一聲部活躍時，另一聲部便相對靜止。

2. 當一個聲部唱歌詞時，另一聲部唱「啊」，使歌詞可清楚聽見。

3. 填詞人在二部對位進行時，在某些地方做成「合流點」，即兩聲部唱同一個字，或「同聲異字」，使歌曲在聲部獨立中亦見統一。

4. 歌詞上「頂真法」的運用，使音樂更緊湊、更琅琅上口。

5. 音樂上兩聲部間用上了模仿（imitation）或卡農（canon）的手法，使聲部獨立中亦見統一。

這些二重唱，音樂上對位法的運用仍保守地使用西方音樂十八世紀的語法，對於那些持「音樂進化論」的人士而言，這些流行曲不屑一顧。[23] 但筆者認為本地的流行音樂家（特別是顧嘉輝）運用嫻熟的技巧將西方音樂語言移植，恰當地為其目標（如為電視劇創作主題曲及插曲）做出最佳的效果。再加上出色填詞人（如黃霑、鄭國江、鄧偉雄等）的詞作，使這些作品閃爍生輝。我們研究這些作品時，要經常記得這些歌曲是詞與曲結合的樂種，忽略了任何一方面的探討都是不夠全面的。這一章裏討論的作曲家和填詞人可說為我們摸索出一條最配合本地語言特點的創作之路。

23 「音樂進化論」為十九世紀西方音樂史學界的主流觀點，認為音樂的發展是一個進化的過程——彷彿達爾文（Charles Darwin, 1809-1882）的「生物進化論」一樣——即由中古時期的「原始」音樂逐步發展，至十九世紀為發展的頂峰。西方二十世紀八十年代興起的「新音樂學」（New Musicology）理論早已打破這種觀點。

第四章

與西方古典音樂、
傳統中國音樂的融合

　　可能在很多人心目中，香港流行曲和西方古典音樂、傳統中國音樂是截然不同的樂種，但其實前者有不少例子融合了後兩者，可謂關係密切。這一章將其融合的過程分類，探討這三種樂種之間微妙的共生關係。

　　香港流行曲融合西方古典音樂或傳統中國音樂的方法，大體上可以分成以下三種類別：

　　一、選取一個調子填詞；

　　二、以原曲作基礎，再加上新的創作；

　　三、編曲上採用了古典音樂或中國音樂的風格。

　　以下就着每種類別舉出一些例子作探討。

選取一個調子填詞

　　選取西方古典音樂或傳統中國音樂的調子填詞，是三類融合方法中最常見的一種。通常採用這種方法的例子有如下特點：

　　（1）很多都取原曲的部分段落填詞，因為器樂曲的篇幅大多較只得數分鐘的流行曲為長。

（2）填詞的部分為音域較狹窄的一段，因為人聲的音域較大部分樂器為窄。

（3）很多時音樂在改編過程中簡化了，因為寫給樂器，難度可以較高，但寫給人聲，受到的限制較大。

以下舉出七個例子說明。

羅文主唱的《心裏有個謎》[1]，原曲為貝多芬（Ludwig van Beethoven, 1770-1827）著名的鋼琴曲《Bagatelle in A Minor, WoO 59, "Für Elise"》（給愛麗斯）。原曲以迴旋曲式寫成，結構為 ABACA，填詞人黃霑只選取 A 段填詞，而且節奏上有所改動，原曲開首兩個音為平均的節奏，但《心裏有個謎》則運用了切分音（syncopation），並將旋律簡化了（見例 4-1）。編曲方面，運用了電子合成器奏出強勁的節奏，與原曲優雅的感覺截然不同。樂曲中亦加上了兩段間奏，第一間奏以小號為主，第二間奏以鼓為主。

例 4-1

羅文《心裏有個謎》和貝多芬《Für Elise》首兩句比較

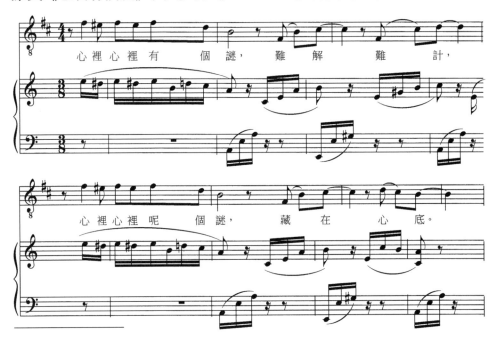

1　曲：Ludwig van Beethoven，詞：黃霑，唱：羅文，1980 年出版。

關正傑主唱的《愛的音訊》[2]選取貝多芬第九交響曲（Symphony No. 9 in D Minor, Op. 125）第四樂章的《歡樂頌》（Ode to Joy）主題填詞。樂曲開首由大提琴奏出原曲第四樂章的一段旋律，才進入《歡樂頌》的主題。貝多芬樂曲中採用德國詩人席勒（Friedrich Schiller, 1759-1805）的《歡樂頌》作歌詞，內容為歡樂能使四海之內皆成為兄弟。[3]黃霑填的歌詞歌頌人世間的愛（見例 4-2）。《愛的音訊》編曲上加上了鋼琴和爵士鼓，做成與原曲音色及風格上的不同。

例 4-2

關正傑《愛的音訊》歌詞

讓愛的音訊輕趁你我的歌聲響起，
為世間添上快樂，美滿幸福共和平。
去驅散人類隔膜，更將種種紛爭變安寧，
令世間千百萬人永遠相親相愛敬。
快將那愛心傾出，獻出不分彼此百般情，
為世間千百萬人帶了解共和平。
願愛的音訊天天你我的心中響起，
願笑聲響遍地球，你我永久多愛敬。
愛驅散人類隔膜，了解將紛爭變安寧，
用愛的音訊高唱美滿幸福共和平。

徐小鳳主唱的《想……》[4]取十九世紀法國作曲家馬斯奈（Jules Massenet, 1842-1912）歌劇《Thaïs》（泰伊絲）中著名的《Méditation》（沉思曲）[5]填詞，音樂平靜，與原曲氣氛相若，配器方面運用了弦樂、雙簧

2　曲：Ludwig van Beethoven，詞：黃霑，唱：關正傑，1981 年出版。

3　這一點由胡成筠提出，謹此致謝！貝多芬第九交響曲中《歡樂頌》歌詞的中文翻譯，見楊民望《世界名曲欣賞》第一冊〈德・奧部分〉（上海：上海音樂出版社，1984），第 172-174 頁。

4　曲：Jules Massenet，詞：湯正川，唱：徐小鳳，1980 年出版。

5　此曲於六十年代香港製作的粵語電影中，經常作配樂伴隨悲傷的情節，因而廣為香港人認識。

管、鋼琴、小號，較接近古典音樂風格，至於湯正川所填的詞可謂天馬行空，沒有完整的訊息（見例 4-3），而且有一個缺點：有一處歌詞的分句與音樂的分句不同。「輕……吹……」兩個字橫誇音樂上的兩個樂句（見例 4-4）。

例 4-3

徐小鳳《想……》歌詞

他盼能在夜空中飛翔，
遙望繁星明亮，
寧靜地來往，
浮盪在那半空，
迎着那一縷夜風 輕…… 吹……
似無盡的風在嘲弄，
那殘弱的腳像結冰，
吹過茂林山野，
吹在人心窩，
夜來倍是寒冷。

例 4-4

徐小鳳《想……》中樂句與歌詞分句不吻合之處

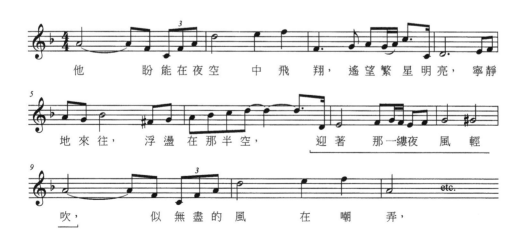

黃耀明主唱的《維納斯》[6]是取 Tomaso Albinoni / Remo Giazotto 的《Adagio in G Minor》（G小調慢板）[7]來填詞，原曲的音基本上保留，但運用了電子配樂，富現代感。歌詞不成文章，句與句之間沒有關連（見例4-5），但詞曲音韻則非常配合。

例 4-5

黃耀明《維納斯》歌詞

當櫻花不再潔淨，當煙花散在泥濘，
哀怨得有些動聽，淒美得有些痛惜，
都市中太多記憶，會鍍成神話證明愛仍然可晶瑩。

順着我天性，完成我生命，
華麗地豐盛，維納斯的呼應，
上世紀的約定，因此信愛情。

當秋色不再恬靜，當春色染上罪名，
不要醫我的病症，只要追你的遠景，
都市中太多記憶，會鍍成神話證明愛仍然可忠誠。

順着我天性，完成我生命，
華麗地豐盛，維納斯的呼應，
上世紀的約定，因此信愛情。

跟孔雀飛到折翼，跟風霜跌下地平，
一切都變得動聽，一切都覺得痛惜，
都市中太多記憶，會鍍成神話證明愛仍然可傾城。

6　曲：Tomaso Albinoni / Remo Giazotto，詞：周耀輝，唱：黃耀明，2006 年出版。

7　Albinoni 的 Adagio 只有完整的低音聲部（附數字低音）及第一小提琴聲部的片段留存，現在這首樂曲由意大利音樂學者 Remo Giazotto 重構，詳見 Tess Knighton, liner notes to *Albinoni: Adagio · Pachelbel: Canon*, CD, Deutsche Grammophon, 429 390-2, 1990.

　　張德蘭灌錄了兩首歌曲皆以呂文成創作的廣東音樂《平湖秋月》填詞，其一為《覓知音》[8]，其二為《平湖秋月》[9]。兩首歌曲在配器上截然不同：《覓知音》以二胡、揚琴奏引子及伴奏，織體為傳統中國音樂的支聲性複調（heterophonic texture），即各樣樂器都在奏同一個基本旋律，但根據各件樂器的特點而各自「加花」（即奏出裝飾）；《平湖秋月》在編曲上則運用了電子樂器，並配以西方音樂的和聲及伴奏模式，間奏又運用了電子小提琴，可謂中國音樂的風格蕩然無存。

　　譚炳文主唱的《新禪院鐘聲》[10]取崔蔚林創作的廣東音樂《禪院鐘聲》填詞，故名，而且歌曲的內容亦描繪禪院裏聽到鐘聲而引起的思緒（見例4-6）。很多粵劇中的小曲以及粵曲皆取廣東音樂填詞，這首歌曲曲詞典雅，帶粵曲風格，配器方面運用了箏、二胡、笛子、揚琴、三弦、鼓、木魚、敲擊等。

例 4-6

譚炳文《新禪院鐘聲》歌詞

雲寒雨冷，寂寥夜半景色淒清，
荒山悄靜，依稀隱約傳來了夜半鐘，
鐘聲驚破夢更難成。
是誰令我愁難罄？唉！悲莫罄，
情緣泡影，鴛鴦夢，三生約，
何堪追認，舊愛一朝斷，
傷心哀我負愛抱恨決心逃情。

禪院宵宵嘆孤影，
恍似杜宇哀聲泣血夜半鳴，隱居澗絕嶺，
菩提伴我苦敲經，凡塵世俗那堪復聽，
情似煙輕，禪心修佛性，

夢幻已一朝醒，
情根愛根，恨根怨根，春花怕賦詠，
情絲愛絲，愁絲怨絲，秋月怕留情，
情心早化灰，禪心經潔淨。

為愛為情恨似病，
對花對月懷前情，
徒追憶，花月證，情人負我，
變心負約太不應，相思當初枉心傾，
怨句妹妹你太薄倖，
禪院鐘聲，深宵獨聽，
夜半有恨人已淚盈盈。

8　曲：呂文成，詞：鄧偉雄，唱：張德蘭，1984年出版。

9　曲：呂文成，詞：不詳，唱：張德蘭，出版年份不詳。

10　曲：崔蔚林，詞：蘇翁，唱：譚炳文，1972年出版。

　　取已有調子填詞是香港二十世紀七十、八十年代流行曲很普遍的做法。挪用一個調子創作，只是創作新曲的起步點，當中有些新曲在歌詞內容上與舊曲保持聯繫，如《新禪院鐘聲》、《愛的音訊》。歌詞填好後，編曲的手法對聽眾如何接收新曲可產生決定性的因素。當中有些作品在編曲上和舊曲保持聯繫，如《覓知音》、《想……》，有些刻意做成和原曲截然不同的感覺，如《心裏有個謎》、《維納斯》、《平湖秋月》，使新曲更富時代感。有些既保持聯繫，又嘗試求新，如《愛的音訊》。

　　取已有調子填寫粵語歌詞，填詞人經常要在以下兩者間取得平衡：追求詞曲音韻協調，還是追求歌詞意思完整？有只追求詞曲音韻協調者，以致歌詞只在句的層面看得通，但通篇卻不成文，如《維納斯》。有為求通篇成文而要填上粵語口語，如《心裏有個謎》（「呢個呢個心裏謎」）。有顧得及歌詞成文，又忽略了音樂語法上的分句，如《想……》。總之，創作一首出色的粵語歌曲，其實是難度極高的。

以原曲作基礎，再加上新的創作

　　以西方古典音樂作基礎，再加上新的創作，這在香港的流行曲中並不多見，因為新舊材料結合，要做到好的效果，難度甚高。這裏舉三個例子。

　　蕭芳芳主唱的《媽媽好》[11]，為電影《苦兒流浪記》的插曲，它在間奏中嵌入了莫扎特（Wolfgang Amadeus Mozart, 1756-1791）《Eine kleine Nachtmusik, K. 525》（G大調弦樂小夜曲）第二樂章的主題，連接得天衣無縫，不着痕跡，熟悉莫扎特原曲的聽眾聽到這段音樂的巧妙運用定當眼前一亮。[12]

11　曲：劉宏遠，詞：李雋青，唱：蕭芳芳，1958年出版。

12　余少華在《樂猶如此》（香港：國際演藝評論家協會（香港分會），2005），第139-140頁討論了此曲。

林子祥主唱的《數字人生》[13] 取材於 Christian Petzold（1677-?1733）的《G 大調小步舞曲》（Minuet in G Major from *Die Klavierbüchlein für Anna Magdalena Bach*, BWV Anh. 114）。[14] 歌曲開首，Petzold 的旋律用數目字唱出（見例 4-7），然後加上一段新的旋律，歌詞慨嘆人的一生受數字操控，與前面唱出的數字連上關係，接着一段 Alberti bass（一種常用於十八世紀鍵盤音樂低音聲部的分解和弦）的旋律也用數字唱出。間奏之處則響起電視賽馬節目的音樂，以及代表股票市場的聲音，表示在賭博及股票市場中，人們都受數字操控，與前面的歌詞互相呼應。

李克勤主唱的《我不會唱歌》[15] 把李斯特（Franz Liszt, 1811-1886）技巧艱深的鋼琴曲《La Campanella》（小鐘）重新編配，由著名鋼琴家郎朗演奏，然後在此基礎上加上一段對位旋律（countermelody），由李克勤演唱，內容敍述歌者因為唱功不佳，不論如何努力，也得不到意中人的垂青（見例 4-8）。此曲的鋼琴部分已十分複雜，要加上一段可演唱的旋律十分不容易，對歌者技巧的要求也十分之高。[16]

這裏舉出的三首歌曲，皆以古典音樂為基礎，但注入了新生命，新和舊的元素融合在一起，成為新的有機體。融合得成功，流行音樂也可以是出色之作。

13 曲：Christian Petzold / Sandy Lizer / Denny Rardill，詞：潘源良，編：鍾定一，唱：林子祥，1986 年出版。

14 這首樂曲因收入 *Die Klavierbüchlein für Anna Magdalena Bach*（為安娜·瑪德琳娜·巴赫而寫的鍵盤小曲集）（1725）而長期以來被誤認為是 J.S. Bach 的作品，但西方學術界已查出其真正作者為 Christian Petzold。見 *The New Grove Dictionary of Music and Musicians*, 2nd ed., eds. Stanley Sadie and John Tyrrell (London: Macmillan, 2001), vol. 2, p. 372. 這一點由胡成筠指出，謹此致謝！

15 曲：Franz Liszt / Edmond Tsang，詞：黃偉文，編：Franz Liszt / Edmond Tsang，唱：李克勤，2003 年出版。

16 余少華在《樂猶如此》，第 140 頁討論了此曲。

例 4-7

林子祥《數字人生》歌詞及音樂內容

歌詞	音樂內容
3 0624700 3 0624770 5 34202 13942 4314 0624	Christian Petzold, Minuet in G Major（載於 *Die Klavierbüchlein für Anna Magdalena Bach*, BWV Anh. 114）
填滿一生，全是數字， 誰會真正知是何用意？ 煩惱一生，全為數字， 圓滿的掌握問誰可以？ 明明刨正 2 3， 為何彈出 4 1？ 誰人能夠預知： 4 點 3 4 價位 暴升變咗 1004！ 憑號碼來認識 你的 IQ、你的身家、 你的體魄、你的一切。 人與數字有許多怪事， 看看計數機裏 幽禁幾多人質！	新旋律
0434 0434 0232 0232 0646 0646 0878 0878 0515 0515 0242 0242 0696 0696 0272 0272	Alberti bass
	間奏：賽馬節目的音樂、股票市場的聲音
3 0624700 3 0624770 5 34202 13942 4314 0624	Christian Petzold, Minuet in G Major
0434 0434 0232 0232 0646 0646 0878 0878 0515 0515 0242 0242 0696 0696 0272 0272	Alberti bass
3 0624700 3 0624770 5 34202 13943 13424	尾聲

例 4-8

李克勤《我不會唱歌》歌詞

像，並未太像，
但落力發亮，
當一分鐘偶像，
但練習半生，給你熱唱，
怎麼竟會使你着涼？

*情話要是沉住氣唱不上，
高八度也許太誇張，
我淚流，但你懶得拍掌，
你若要是其實渴望聽他唱，
恐怕任我聲線再鏗鏘，
你亦無視我在投入演唱！

他漂亮這麼多，他偉大這麼多，
平凡像我——無強項，亦未會唱歌，
嗓子太壞，但全情為你落力發揮過。
琴聲那樣的淒楚，
恐怕是鍵琴手慷慨為我點首歌，
點出你讓我，
賣力到感情用錯，*
但我仍繼續，能頑強地錯。

他很叫座，卻不會
為你唱一首歌，
連自尊都賣給你——像我，
你又何曾望過？
（重複 *）

但你仍會話：
他漂亮這麼多，他偉大這麼多。
平庸像我，留留力，別亂唱情歌。
他的愛慕，又何曾為你
落力獻出過？
琴聲那樣的淒楚，
很配合——被彈的主角是我：
一開口，怎麼唱亦錯。
我依然願錯，
讓你——難愛慕，仍然能恨我。

編曲上採用了古典音樂或中國音樂的風格

第三類的融合方法並沒有實質採用舊有材料，但在編曲上則模仿古典音樂或中國音樂的風格。這裏舉出三個例子。

汪明荃主唱的《楊門女將》[17]為同名無綫電視劇的主題曲，為配合劇情，此曲編曲模仿京劇風格，亦運用了傳統戲曲中的鑼鼓點，不過可能因為京劇中的主奏樂器——京胡——音色太尖銳，這裏由板胡取代。[18]而此曲旋律的進行亦帶傳統戲曲風格。

張國榮主唱的《沉默是金》[19]，間奏的開首鋼琴奏出一段音樂，運用了中國調式（mode），其風格類似賀綠汀創作的鋼琴曲《牧童短笛》。[20]

葉蒨文主唱的《你今天要走》[21]，樂曲的引子由小提琴奏出一段模仿西方古典音樂的段落。此後小提琴在樂曲中的地位也很重要，不時奏出對位旋律。在 1993 年在香港體育館舉行的葉蒨文演唱會，邀請了著名小提琴家西崎崇子或梁建楓來演奏這段音樂。

這裏舉出的三首流行曲，在編曲方面運用了中國音樂或古典音樂的風格，也顯示出香港流行曲與中國音樂或古典音樂並非截然不同的樂種，而是關係密切的。很多時編曲者為了表現某一種特定的氣氛而採納特定的音樂風格，只要採納和運用得當，這些音樂風格也能豐富一首流行曲的內容。

17 曲：顧嘉煇，詞：黃霑，唱：汪明荃，1981 年出版。

18 此曲錄音中的胡琴為板胡，由周志豪告知，謹此致謝！

19 曲：張國榮，詞：許冠傑，唱：張國榮，1988 年出版。

20 《牧童短笛》作於 1934 年，當時賀綠汀學於上海國立音樂專科學校，俄裔音樂家齊爾品（Alexander Tcherepnin, 1899-1977）來華徵求有中國風味的鋼琴曲，取錄了這首作品。詳見白得雲，「西方音樂形式的音樂創作：獨奏及室內樂」，載於《華夏樂韻》（香港：香港電台第四台、教育署輔導視學處音樂組、香港教育學院藝術系，1998），第 76-77 頁。

21 曲：熊美玲，詞：林振強，編：Chris Babida，唱：葉蒨文，1993 年出版。

結語

香港的流行曲是一個大熔爐，在這樂種裏融合了多種不同地域、不同風格、不同品種的音樂。這一章以西方古典音樂和傳統中國音樂為例，説明香港流行曲如何將這些風格融入於創作中。這裏討論了三大類融合方法：選取一個調子填詞；以原曲作基礎，再加上新的創作；編曲上採用了古典音樂或中國音樂的風格。相信已包攬了這些不同風格音樂的融合方法。

其實香港流行曲採納的音樂風格遠比這裏討論的為廣闊，至少還包括西方流行音樂、鄉謠、搖滾樂、藍調、爵士樂、日本流行音樂、國語時代曲，以至近期的嘻哈音樂、饒舌樂等，但筆者對這些樂種的認識有限，為免做出錯誤的分析和評論，所以在這裏只得從略。[22] 也希望將來有學者對這些不同音樂風格在香港流行曲中的運用作更深入的研究，使這融合現象的探討更為全面。[23]

22 有關香港的嘻哈音樂及饒舌樂，請參閱李慧中《「亂噏？嫩 Up！」：香港 Rap 及 Hip Hop 音樂初探》（香港：國際演藝評論家協會（香港分會），2010）。

23 這一章中討論的例子，《心裏有個謎》、《數字人生》、《維納斯》由李端嫻提供，《我不會唱歌》由賀肇元提供，謹此致謝！

第 五 章

先詞後曲

由於中文為有音調的語言，撰寫中文歌曲，若是先詞後曲，難度比西歐語文高很多。中文歌詞（特別是粵語）已隱含旋律，若一首歌曲先有詞後譜曲，要達「露字」效果，旋律的限制很大，要譜出優美而具統一性的旋律殊不容易。[1]

在西方古典音樂，藝術歌曲（art song）的結構通常分為三大類。第一類為分節歌（strophic form），即每一節歌詞都運用了相同的旋律。第二類為變化分節歌（modified strophic form），即基本上每一節歌詞運用類似的旋律，但有些節則有所變化。第三類為通譜歌（through-composed form），即每一節歌詞都譜上不同的旋律。

藝術作品結構的原則離不開重複（repetition）與對比（contrast）。素材的重複為接收者帶來熟悉感，也使作品具統一性。過多的重複會使人感覺沉悶，加入對比的素材為接收者帶來新鮮感。好的藝術作品在於適當運用重複和對比的素材，並在兩者間取得平衡。

香港在七十、八十年代的流行曲普遍採用 A1-A2-B-A3 的曲式，這樣的結構在重複中帶對比。A1-A2 通常是一開一闔的結構，A1 以不完全終

1 討論香港流行曲先詞後曲最多的評論者為黃志華。請參閱黃志華《粵語歌詞創作談》（香港：匯智出版，2016），第 129-196 頁；黃志華《原創先鋒——粵曲人的流行曲調創作》（香港：三聯書店，2014），第 226-250 頁。

止式作結，A2 以完全終止式作結，而兩段旋律開首一樣，給人組織嚴密的感覺。B 段帶來新的素材，形成對比。對比過後，A 段重現，給人熟悉感，也使結構完整。這樣的結構和傳統中國文學講求的「起承轉合」也有共通之處。

然而在先詞後曲的情況下，甚少歌曲能夠運用 A1-A2-B-A3 的曲式，因為這曲式中 A 段的旋律出現了三次，要預先寫好的歌詞能夠配合相同的旋律，幾乎是沒有可能。那麼香港流行曲在先詞後曲的情況下是如何創作的？這一章分析以下五首歌曲，看看其普遍採用的原則，亦評價個別歌曲之得失：

一、《鐵塔凌雲》（詞：許冠文，曲：許冠傑，唱：許冠傑，1974 年出版）

二、《滿江紅》（詞：岳飛，曲：顧嘉煇，唱：羅文，1983 年出版）

三、《問世間》（詞：元好問，曲：顧嘉煇，唱：張德蘭，1983 出版）

四、《為我獻上心韻》（詞：黃霑、鄭國江、鄧偉雄，曲：顧嘉煇、許冠傑，唱：關菊英，1981 年出版）

五、《偶然》（詞：徐志摩，曲：陳秋霞，唱：陳秋霞，1980 年出版）

《鐵塔凌雲》

許冠傑主唱的《鐵塔凌雲》[2] 可說是七十年代先詞後曲的經典作品。許冠文、許冠傑兩兄弟在七十年代為無綫電視台主持詼諧節目《雙星報喜》，《鐵塔凌雲》一曲就是在這節目中發表的，而且是由許冠文先寫歌詞，許冠傑再譜上旋律。[3]

2　樂譜見編者不詳《中文金曲集（二）》（香港：勁歌出版社，年份不詳），第 495 頁。

3　黃志華《粵語歌詞創作談》，第 140-142 頁。

　　《鐵塔凌雲》的歌詞表達作者在世界各處遊歷（包括日本和美國），看盡優美的景色，但念念不忘的仍是香港這故鄉，所以有「何須多見復多求，且唱一曲歸途上」的語句。歌詞的撰寫很多時運用了上、下句的結構，如：

　　　　鐵塔凌雲，望不見歡欣人面，

　　　　富士聳峙，聽不見遊人歡笑。

　　　　……

　　　　俯首低問，何時何方何模樣，

　　　　回音輕傳，此時此處此模樣。

　　音樂上，這作品運用了自然小調音階（natural minor scale），即用 la,-ti,-do-re-mi-fa-sol。樂曲的兩大段落（即第 3-23 小節及第 24-38 小節）皆以 la 音作結，而中間樂句的終止則以其他音為主（包括 mi, sol, ti, re），這樣做成一開一闔的結構。由於先寫詞後譜曲，所以旋律沒有一句重複，但難得的是這樣譜出來的旋律也很優美，亦達「露字」效果。

　　歌曲唱了一遍後，由器樂奏出第 3-16 小節作過門，然後從「檀島灘岸，點點燐光」（即第 17 小節）開始再唱一遍，這樣使一首通譜歌也有重複，以及給人完整的感覺。

《滿江紅》

　　羅文主唱的《滿江紅》[4] 為無綫電視劇《射鵰英雄傳》之《鐵血丹心》插曲，取宋代名將岳飛（1103-1142）所寫的詞譜曲。把這首詞譜曲殊不容易，原因主要有二：一、字數不工整；二、很多短句。這首詞開首已混合

4　樂譜見編者不詳《中文金曲集（一）》增訂版（香港：勁歌出版社，年份不詳），第 139 頁。

使用七字句、四字句、三字句，以致很難在旋律上造成一開一闔的效果：

> 怒髮衝冠憑欄處， （7 字句）
>
> 瀟瀟雨歇， （4 字句）
>
> 抬望眼， （3 字句）
>
> 仰天長嘯， （4 字句）
>
> 壯懷激烈。 （4 字句）

以上五句中已有四句為三字句和四字句，至第二段更多次運用了三字句：

> 靖康恥，
>
> 猶未雪，
>
> 臣子恨，
>
> 何時滅，

這使音樂的樂句很短促，難以譜成令人滿意的旋律。

這歌曲將岳飛詞唱了一遍後便完結，再加上完全沒有樂句重複，所以給人鬆散的感覺，難以獲得美滿的效果。[5]

《問世間》

張德蘭主唱的《問世間》（例 5-1）為無綫電視劇《神鵰俠侶》的插曲，取金庸同名小說內引用的金代詩人元好問（1190-1257）詞作《摸魚兒》譜曲。這首詞和岳飛的《滿江紅》一樣並不容易譜曲，因為有很多短句，如下例：

5 在西方古典音樂的範疇，有很多通譜歌都是佳作，如舒伯特（Franz Schubert, 1797-1828）的《魔王》（*Erlkönig*）。但很多時作曲家是為了表達歌詞的內容而寫成通譜歌，如表達一個故事，又或以音畫法（word painting）來做成樂曲的統一。然而在香港流行曲的範疇，很多時通譜歌沒有這樣的手法來支撐，以致給人鬆散的感覺。

例 5-1　《問世間》

詞：元好問
曲：顧嘉煇
唱：張德蘭
記譜：徐允清

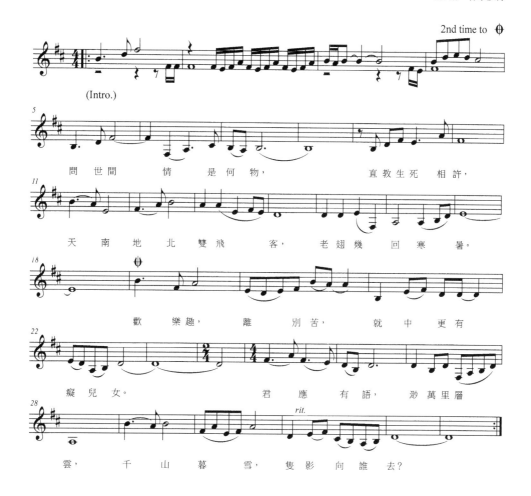

歡樂趣，　　　　　　（3字句）

離別苦，　　　　　　（3字句）

就中更有癡兒女。　　（7字句）

君應有語，　　　　　（4字句）

渺萬里層雲，　　　　（5字句）

千山暮雪，　　　　　（4字句）

隻影向誰去？　　　　（5字句）

　　此曲的旋律結構，可能因為要遷就原詞的分句，所以甚不規則（見例5-2），有些樂句四小節，有些樂句兩小節，有些樂句一小節，難以做成平衡工整的感覺。此外，每一句的旋律都不同，欠缺統一性。為了使全曲不致太鬆散，唯一的方法就是在唱完歌詞一次後，加入過門（即引子的旋律），然後從第二段（「歡樂趣，離別苦」，即第19小節）開始再唱一次。但整體來說，全曲無論在旋律的進行或統一性方面均效果不佳。

例 5-2

張德蘭《問世間》樂句結構

樂句	歌詞	小節數
a	問世間情是何物，	4
b	直教生死相許，	2
c	天南地北雙飛客，	4
d	老翅幾回寒暑。	4
e	歡樂趣，	1
f	離別苦，	1
g	就中更有癡兒女。	4
h	君應有語，	2
i	渺萬里層雲，	2
j	千山暮雪，	2
k	隻影向誰去？	3

　　此外，此曲在一個字的讀音上出現誤譜的情況。在「直教生死相許」一句中，「教」字在這裏解作「令到」，應讀為高平聲（即「膠」音）[6]，但顧嘉輝所譜的旋律用上了 do 音，以致唱出來成為高去聲（即「較」音），此為誤譜。

6　見第二章，註 19。

《為我獻上心韻》

關菊英主唱的《為我獻上心韻》[7]為無綫電視節目「群星拱照顧嘉煇」中即席創作的作品。在節目中，黃霑、鄭國江、鄧偉雄將預先寫好的詞展示，並請顧嘉煇即席譜曲，顧嘉煇當時邀請在場的許冠傑參與創作，於是顧嘉煇彈着鋼琴、許冠傑拿着結他，在觀眾面前即席創作了這首作品。[8]

這首歌曲可說是先詞後曲的作品中，罕有地音樂上圓滿的作品，可能是因為三位作詞人皆有豐富填寫粵語歌詞的經驗，以致在撰寫這首詞時已預先考慮詞中隱含的旋律，因而譜出來的旋律有所重複，具統一性。[9]這首歌的曲式結構為 A-A1-B-B1。正歌的 A 段和 A1 段首兩句旋律一樣，只是在第三、四句有所分別。A 段完結於不完全終止式，以屬七和弦作結；A1 段完結於完全終止式，以主和弦作結。這樣便形成一開一闔的效果。副歌 B 段和 B1 段情況亦一樣，同樣是一開一闔，首兩句旋律一樣，至第三句則因應終止式的不同而旋律有所改變。

在出版的錄音中，歌詞總共唱了三遍。第一遍過後出現過門，然後由開首重唱一遍。這兩遍唱完後，音樂上的調（key）升高了半音，然後 A 段由器樂取代，關菊英再由 A1 段開始重唱一遍至結束。

《偶然》

陳秋霞主唱的《偶然》（例 5-3）是先詞後曲中的佳作。此曲以徐志摩的新詩譜曲，由於以國語演唱，所以旋律的限制沒有粵語歌詞那麼大，較容易寫出圓滿的旋律。

7　樂譜見編者不詳《中文金曲集（二）》（香港：勁歌出版社，年份不詳），第 659 頁。

8　「群星拱照顧嘉煇」，http://video.tudou.com/v/XMTk1MzU4OTEwMA==.html（2017 年 12 月 7 日瀏覽）。

9　不過關菊英錄音版本的歌詞和在「群星拱照顧嘉煇」電視節目中的歌詞有些不同，相信是作詞人在電視節目後作出修改。

例 5-3　《偶然》

詞：徐志摩
曲：陳秋霞
唱：陳秋霞
記譜：徐允清

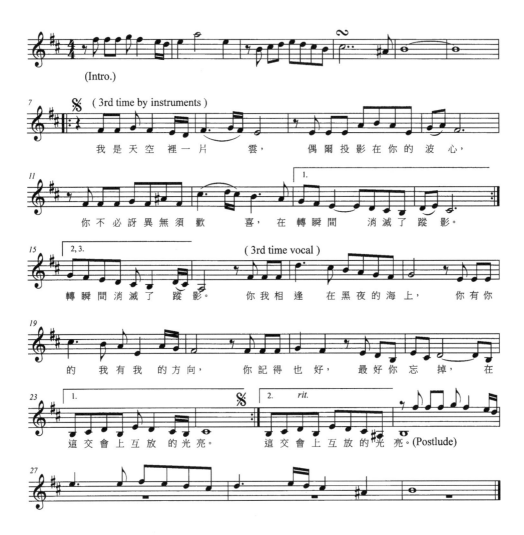

此曲歌詞分兩段，每段都重唱了一次，音樂上的結構為：引子-A-A1-B-過門（A段旋律）-B1-後奏。A和B段都運用了不完全終止式作結，而A1和B1段都運用了完全終止式作結，因此做成一開一闔的結構。而且這樣重唱歌詞也使音樂有所重複，帶來統一的感覺。

此外，此曲在旋律方面也具有內在的統一性。這主要表現在兩方面：第一是動機（motive）的運用，第二是模進句（sequence）的運用。在動機

的運用方面，很多樂句都以重複音開始，如第 7, 9, 11, 16, 18, 20 小節的樂句，都離不開 <u>03 33</u> 或 <u>02 22</u>。這樣多的樂句用同一動機開始，為全曲的旋律帶來統一的感覺。另外，第 16-20 小節的兩個樂句為自由的模進句，使旋律更容易琅琅上口。

結語

中文歌曲（尤其是粵語歌曲）以先詞後曲的方法撰寫，較西歐語文困難得多。這一章分析了五首先詞後曲的香港流行曲，以下總結當中的發現：

一、以國語譜曲較以粵語譜曲容易。國語只有四聲，旋律的限制沒有那麼大，譜寫音樂時較易寫成圓滿的旋律，如這章討論的《偶然》和第二章討論的《但願人長久》便是這類例子的佳作。粵語有九聲之分，歌詞隱含的旋律音共五個，高度音調化，在譜寫旋律時限制很大，要譜出圓滿的旋律殊不容易。

二、以新詩譜曲較以古典文學譜曲容易。古典詩詞通常一句字數較少，譜出來的樂句較短促，難以達致理想的效果。這章討論的《滿江紅》及《問世間》有很多三字句、四字句，譜出來的旋律難以完美。《鐵塔凌雲》和《偶然》屬新詩類別，句子較長，譜出來的旋律較符合音樂上的要求。

三、若要譜寫的旋律具內部統一性，撰寫歌詞時已需要考慮歌詞隱含的旋律。這章討論的《為我獻上心韻》相信詞人已考慮這點，所以譜寫出來的旋律達到較佳的效果。

四、若以現成的詩詞譜曲，很多時旋律每句都不同，難以令人琅琅上口。作曲家解決這一問題的方法是將歌詞重複演唱。在這章討論的例子中，《偶然》在重唱歌詞時做到一開一闔，使旋律達致令人滿意的效果。反觀《問世間》是在全首詞唱完一遍後才重複演唱，再加上樂句沒有工整的結構，給人鬆散的感覺。而《滿江紅》更完全沒有重複音樂或歌詞，效果

最不理想。

五、譜曲時要注意歌詞準確的讀音。在《問世間》中，作曲家可能因為不知道「直教生死相許」中的「教」字讀高平聲，譜上旋律後這個字唱出來成為高去聲，出現誤譜的情況。

從以上的討論，可知中文歌曲先詞後曲，對譜曲者來說是極大的挑戰。若在這麼多限制底下仍能寫出優美而令人滿意的旋律，實在是一絕。

第六章

運用了說白或預先錄製聲音的流行曲

　　香港的粵語流行曲中，有一批作品除了聲樂和器樂部分外，亦運用了說白或預先錄製的聲音。在西方音樂中，將預先錄製的聲音在錄音室加工處理的音樂稱為「具體音樂」（musique concrète），於 1948 年由法國作曲家 Pierre Schaeffer（1910-1995）在巴黎電台首先試驗製作。[1] 香港流行曲中也有仿效這種手法的例子，這些歌曲大致可分為三大類別：一、由歌者於過門之處朗讀歌詞或詩句；二、歌曲中運用了一些預先錄製的聲音，有時也加上說話；三、在器樂引子或過門之處加上了獨白。以下舉例說明。

由歌者於過門之處朗讀歌詞或詩句

　　第一種類別（由歌者於過門之處朗讀歌詞或詩句）的例子，這裏舉出三首：一、關正傑主唱的《殘夢》；二、許冠傑主唱的《難忘您》；三、區瑞強主唱的《客從何處來》。

1　*Musique concrète* 指運用了錄製聲音的音樂，這些聲音可以是自然界的聲音（如鳥聲）或人為的聲音（如交通聲、樂器聲等）。見 Michael Kennedy and Joyce Bourne Kennedy, *The Concise Oxford Dictionary of Music*, 5th ed. (Oxford: Oxford University Press, 2007), p. 518.

關正傑主唱的《殘夢》[2]於過門由歌者朗讀以下一段歌詞：

有時望見卿妳露愁容，

使我亦感傷痛，

如若互相傾心聲，

會感到一切輕鬆。

這樣的一段歌詞朗讀，給歌曲帶來一點變化，不過關正傑的朗讀較為呆板乏味，令人有點拘束的感覺。

許冠傑主唱的《難忘您》[3]，首四句歌詞介乎說話和演唱之間：

當初分手，

是我怪錯了您，

一聲 Goodbye，

然後各也不理，

接着是「離別後才知道，無論我怎樣也難忘您」，才正式演唱。由於粵語高度音調化，朗讀和演唱的界線有時並不清晰，這首歌曲便是一例。至於在過門之處，許冠傑則朗讀以下歌詞：

難忘您的姿態動靜，

略帶憂鬱的一雙眼睛，

然後接唱旋律。

區瑞強主唱的《客從何處來》[4]是十分具創意的作品。這首歌的原曲調為《The Home Coming》，鄭國江所填的詞亦以遊子歸故里為題材，其歌詞如下：

2　曲：黎小田，詞：盧國沾，唱：關正傑，1981 年出版。

3　曲：許冠傑，詞：許冠傑，唱：許冠傑，1982 年出版。

4　曲：Hugh Hagood Hardy，詞：鄭國江，唱：區瑞強，1978 年出版。

故鄉風光記心上，

白髮千里念爹娘，

難道家鄉怎改變，

曾經滄桑。

滿海風波滿海浪，

復見鄉里淚千行，

再聽鄉音添親切，

如畫風光……

接着在過門之處，歌者朗讀一首唐詩——賀知章的《回鄉偶書》[5]：

少小離家老大回，

鄉音無改鬢毛衰，

兒童相見不相識，

笑問客從何處來。

這首詩的內容和新填的歌詞吻合，互相呼應，可謂巧妙的新舊結合。[6]而區瑞強的朗讀亦十分自然，使這曲錦上添花。

歌曲中運用了一些預先錄製的聲音

第二種類別（歌曲中運用了一些預先錄製的聲音，有時也加上説話）的例子如區瑞強主唱的《漁火閃閃》、陳百強主唱的《眼淚為你流》、《不再流淚》及《幾分鐘的約會》。

5　此詩為賀知章的《回鄉偶書》，首先由張靖宜告知筆者，謹此致謝！

6　有關此歌詞的創作過程，請參閱鄭國江《鄭國江詞畫人生》（香港：三聯書店，2013），第 19-21 頁。

《漁火閃閃》[7]的內容為父親帶着兒子到海灘弄潮，看着漁船經過，便教導他有關航海的知識，歌詞如下：

> 漁火閃閃擦浪濤，
>
> 隨那海浪舞，
>
> 小娃娃，你可知道，
>
> 巨浪翻起比船桅高。
>
> 南風輕輕送木船，
>
> 誰去掌木櫓？
>
> 小娃娃，你可知道，
>
> 碰着風急看運數……

在樂曲的開首，錄上了一些海浪聲，以及小孩和區瑞強在弄潮時的對話：

> （小孩的笑聲）
>
> 小　孩：好得意，好得意呀！[8]那些是甚麼來呀？
>
> 區瑞強：雀仔。[9]這個呢？
>
> 小　孩：太陽。
>
> 區瑞強：這個呢？
>
> 小　孩：山。
>
> 區瑞強：那個是甚麼來呀？
>
> 小　孩：我不知啊！……太陽、星仔[10]、樹、海水、海
>
> 　　　　水……
>
> （小孩的笑聲）

7　曲：D. Blackwell，詞：鄭國江，唱：區瑞強，1979 年出版。

8　粵語「好得意」即「很有趣」。

9　粵語「雀仔」即「鳥兒」。

10　粵語「星仔」即「小星星」。

而海浪聲貫穿全曲，形象性地表現歌詞的內容。

　　陳百強最少有三首歌曲運用了預先錄製的聲音。第一首《眼淚為你流》[11] 在開首時電話鈴聲響起，一把女聲接聽電話，當歌者說了聲「喂」後，女角隨即掛線。之後陳百強便唱出歌詞，表達女友不瞅不睬給他帶來的痛苦：

> 眼淚在心裏流，
> 此際怎麼開口？
> 前事在心裏飄浮，
> 情意令人太難受。
>
> 眼淚在心裏流，
> 請你開一開口，
> 隨便一聲或隨便一句，
> 算是問候朋友。
>
> 離別你，自離別你，
> 心痛苦比處死更難受，
> 靈魂已失，心彷彿死去，
> 心死問誰可救？……

　　第二首《不再流淚》[12] 是《眼淚為你流》的續篇，表達歌者和女友復合後的歡欣。樂曲開首時，電話鈴聲響起，陳百強接聽電話，女角詢問歌者正在做甚麼，陳百強說現在來接女角，女角開心地說聲好，並吩咐他要穿着她贈送給他的衣服。之後音樂響起，陳百強唱出和女角和好的歡樂心情：

11　曲：陳百強，詞：鄭國江，編：鍾肇峰，唱：陳百強，1979 年出版。

12　曲：陳百強，詞：鄭國江，唱：陳百強，1980 年出版。

如今天色已晴，

情淚已像雨般失蹤影，

重聽像那一串銀鈴輕輕的一笑，

令冰封的我又再醒。

如今心境也晴，

回復了舊有的溫馨，

心底悠然跳出小彩虹，

內心相通有路徑⋯⋯

　　第三首《幾分鐘的約會》[13] 從男主角的角度敍述在地下鐵路（地鐵）邂逅一個女子的故事。香港的地鐵於 1979 年通車，這首歌無論在題材或預先錄製聲音的運用方面都很應景。樂曲開首播出地鐵中的廣播：「各位搭客請注意，往中環的列車即將到站，請勿站越黃線。」然後音樂響起，歌者唱出這個邂逅的故事。鄭國江填的詞，整篇發展脈絡清晰，層次分明，十分符合中國古典文學的「起承轉合」原則：

地下鐵碰着她，

好比心中女神進入夢，

地下鐵再遇她，

沉默對望車廂中。

地下鐵邂逅她，

車廂中的暢談最受用，

地下鐵裏面每日相見，

愉快心裏送⋯⋯

13 曲：陳德堅，詞：鄭國江，唱：陳百強，1981 年出版。

這首歌詞描寫男女主角最初在地鐵中相遇，首先沉默對望，然後開始傾談，再每日相見，這旅程對男主角而言是愉快的「幾分鐘的約會」。但劇情一轉，女主角突然失了蹤影，令男主角忐忑不安：

> 默默等候她，
> 等她翩翩降臨帶着夢，
> 又沒有雨或風，
> 何事杳然失芳蹤？……

雖然男主角熱切期待，但女主角始終沒有再出現，對這段無疾而終的愛情故事，男主角只得表達無奈：

> 地下鐵約會似是中斷，
> 熱愛心裏控。

李民雄寫道：「『起承轉合』是我國詩文寫作的結構章法的術語。在明代吳訥編著的《文章辨體序說》一書中有『律詩』一節，其中摘錄了楊仲弘的話：『凡作唐律，起處要平直，承處要舂容，轉處要變化，結處要淵永，上下要相聯，首尾要呼應。』就是說律詩和絕句的結構要有開有闔，上下相聯，首尾和應，而其中以轉折為關鍵。」[14]《幾分鐘的約會》故事的發展完全符合「起承轉合」的原則。

在器樂引子或過門之處加上了獨白

第三種類別（在器樂引子或過門之處加上了獨白）使歌曲具有說故事的特點，戲劇效果更為強烈，在千禧年代更發展為劇場版的歌曲。這裏舉出四首八十、九十年代的歌曲為例子。

14　見李民雄《民族器樂知識廣播講座》（北京：人民音樂出版社，1987），第 90 頁。

第一首為曾路得主唱的《天各一方》[15]，表達女主角假想一天和分了手的男朋友偶然在街上碰到，彼此感到很陌生的情懷。在引子和過門的襯托下，由當時任職唱片騎師的俞琤說了這兩段獨白：

引子：

> 今日你和我天各一方，你有你的生活，我繼續我的忙碌，但假如有一日我們真的在路上遇到，我們會點一下頭，問候一下，然後已經不知道說甚麼好，因為你會發現我們已經改變，正如我可能不再認識你，但這又有甚麼關係呢？我只是知道在這一剎那，我是想念你的。

過門：

> 其實甚麼才是真實而恆久的呢？或者我們應該就這樣保存着一份渴望、希冀，使我們相信世上有一幸福，垂手可得，又永遠在掌握之外。有時激情捉在手裏會化為灰燼，反而藏在心底，可以歷久常新。貪求思慕只因痴，一切眼淚、思憶都是徒然。

曾路得演唱的歌詞如下：

> 誰令我能情深一片？
> 令我輕柔如水清澈，
> 令我心靈回復恬靜，
> 令我拋棄內心牽掛，
> 重拾往年純潔美夢，
> 讓我心靈重得安慰，
> 讓我安躺月下。

15 曲：M. & B. Flint-Shaper；詞：俞琤、邱小菲、卡龍；編：卡龍、Chris Babida；唱：曾路得；獨白：俞琤；1980 年出版。

這首作品表達一種真摯的情懷，也是很多人經歷過的感受。歌曲無論在旋律、伴奏、配器、歌詞、獨白方面皆出色，再加上曾路得的唱功、俞琤全情投入的演繹，使這首作品成為不可多得的佳作。

第二首為何嘉麗主唱、鄭丹瑞獨白的《無可奉告》[16]，乃香港電台同名廣播劇的主題曲。這首歌曲中，男主角懷疑女朋友有第三者，在引子的獨白中對女主角表達不滿：

> 我打電話給妳，說了幾句妳便收線，妳變了很多呀！為何不和我談下去？為何心不在焉呢？為何對我這麼冷淡呢？為何——我說甚麼妳都沒有反應呢？

然後在過門中又假設他有情敵，向女主角質問：

> 他是誰呀？認識了有多久？去過多少次街？有沒有拖手呀？為何不介紹我認識呢？有沒有上過妳家？有沒有一起聽唱片？普通朋友不會這樣的呀！昨晚妳這樣晚歸，是否陪他呀？我不算太敏感吧！究竟有沒有這個人呀？到底妳打算怎樣？我付出了這麼多，得到甚麼呀？妳說吧！我是正選還是後備呀？——（怯怯地）我這樣問不算過分吧！

女主角則在演唱的歌詞中表達她猶豫的情懷：

> 從你——你不停的追問，
> 你痴情的態度，
> 令我停——停下腳步，
> 還有你追求的心願，
> 我心曾想配合，

16 曲：郭小霖，詞：盧國沾，編：郭小霖，唱：何嘉麗，獨白：鄭丹瑞，1985 年出版。

但我難照做。

這是你愛的控訴，
還是愛的追討，
但我始終感覺到，
此去沒去路。

我沒有說不愛你，
從未說不喜歡，
但我心知此刻相愛，
時機未到。

第三首為《紅茶館》[17]，演唱和獨白由陳慧嫻一手包辦。歌曲敍述在紅茶館中擠滿了一對對的情侶，獨有一男子孤獨一人望着窗外，歌者向他調情，開首的歌詞如下：

紅茶館，情侶早擠滿，
依依愛話未覺悶，
跟你一起，暗暗喜歡，熱愛堆滿，
你身邊伴，情侶一般。

紅茶杯，來分你一半，
感激這夜為我伴，
跟你一起，我不管熱吻杯中滿，
要杯中情贈你一半……

在過門之處，歌者說出了以下獨白：

17 曲：M. Aoi / K. Senko，詞：周禮茂，唱：陳慧嫻，1992 年出版。

喂！你正在想甚麼呀？想起你女朋友吧！你沒有女朋友？當然不信啦！沒理由的！你——人品頗好呀！怎會沒人喜歡的？或者有，你不知道吧！

第四首為林子祥主唱的《澤田研二》[18]，描寫林子祥出席日本歌手澤田研二的演唱會後的感受，開首的歌詞如下：

水一般的他，幽幽的感染我，

心中不禁要低和，

陣陣悅耳聲，柔柔纏着我，

默默地向溫柔墮。

火一般的他，將歌聲溫暖我，

心聲不禁要相和，

熱力又似火，烘烘燃亮我，

迷人難如他的歌……

在過門之處，林子祥作如下一段獨白：

在 1980 年我第一次欣賞到 Kenji Sawada（澤田研二）在台上唱歌，雖然他那晚唱的歌我不是每一首都明白，但他給我的印象，到今時今日都是這麼深刻的。

結語

錄音技術的發展給音樂欣賞的模式帶來巨大的變化。在錄音技術發展以前，欣賞音樂必須倚賴樂師的演奏或演唱，並須在現場欣賞。錄音技術

18 曲：G. Costa / G. Sinoue，詞：鄭國江，編：Joey Villanueva，唱：林子祥，1981 年出版。

的發展讓音樂得以貯存在一些媒介中，轉移到另一時空重現，脫離現場演奏的限制。[19]

傳統上，由樂器演奏或人聲演唱的才是音樂，但西方在二十世紀四十年代發展出來的「具體音樂」，運用預先錄製的聲音，在錄音室加工處理，成為一類嶄新的音樂作品，也使「音樂」與「非音樂」的界線變得模糊。

香港二十世紀七十年代以降的流行曲，主要的流傳方式便是錄音，經歷過黑膠唱片、卡式錄音帶、鐳射唱片、MP3、以至互聯網的年代，「作品」一直是以錄音的載體來定義。

香港的流行曲，除了以人聲演唱及以器樂伴奏外，亦有一批作品仿效西方的「具體音樂」，加入了預先錄製的聲音或說白，使作品內容更豐富、更多元化。這些作品有時就着歌詞的內容加上預先錄製的聲音（如《漁火閃閃》、《眼淚為你流》、《不再流淚》、《幾分鐘的約會》），有時由歌者朗讀歌詞或詩句（如《殘夢》、《難忘您》、《客從何處來》），有時在引子或過門之處加上獨白（如《天各一方》、《無可奉告》、《紅茶館》、《澤田研二》），使表達的內容更具體深刻。獨白的運用使樂曲的故事性加強，發展至千禧年代，便產生了劇場版的歌曲。[20] 從這些「具體音樂」的運用，也可見香港流行曲的創意。

19 Simon Frith, "The Popular Music Industry," in *The Cambridge Companion to Pop and Rock*, eds. Simon Frith, Will Straw, and John Street (Cambridge: Cambridge University Press, 2001), pp. 28-33.

20 當中一首出色的作品為鄭伊健主唱的《感激我遇見》（曲：Masaharu Fukuyama，詞：小美，編：陳光榮，出版年份不詳）。

第七章

聯篇歌曲

　　在西方古典音樂的範疇，聯篇歌曲（song cycle）為聲樂套曲，由多首藝術歌曲組成，敍述一個故事或圍繞同一主題。近年在香港流行曲界，圍繞一個主題的唱片稱為「概念大碟」（concept album）。在香港的流行曲中，這樣的例子不多，因為填寫一首出色的粵語歌詞已不容易，要全張唱片的作品有關連或敍述一個故事，難度極高。這裏分析一個例子：甄妮主唱的《甄妮》。

唱片《甄妮》

　　出版於 1981 年的唱片《甄妮》[1] 為粵語流行曲中聯篇歌曲的絕頂佳作。此唱片由十二首歌曲組成，敍述一個故事，歌詞全由盧國沾撰寫，編曲則由日本人半間巖一一手包辦。此唱片在日本錄音，所有器樂演奏者皆為日本人，全碟無論在歌詞、旋律、編曲、演奏、演唱各方面皆十分出色。

　　此唱片的歌詞紙，在正式的歌詞前印上了以下一段文字，預先交代所敍述的故事：

1　2005 年再版鐳射唱片：甄妮《甄妮》，Jenfu Records，983197-9，2005。

別去的時候，她心腸硬硬的，選了一個遠遠的地方，帶着寂寞……

獨在異鄉，她又感孤單。她想：這時，他怎樣？

算了。他還不是去了應酬！？

就這樣，她邂逅了另一個年青的男人。漸漸竟然產生了一點愛意。

她遲疑，她矛盾，可是她寂寞。

這段異國情緣，會有甚麼結局？她是茫然迷惘的。

而且，已站在最要緊的關頭前……

唱片中十二首歌曲的前後，皆錄上了一些聲音，使所敍述的內容更具體，這好比西方古典音樂的「具體音樂」。[2] 唱片的開首錄上了飛機聲，表示故事中的女主角乘搭飛機往另一個地方。在《前序》的音樂奏過後，響起鬧鐘聲，開始了第一首歌曲《憶夢》[3]，表達女主角到達異地，睡醒一覺後的內心感受：

夢，

是這樣令人迷昏昏，

可嘆！

每一個美夢未必真。

惱恨，

到醒覺以後難再追，

祇有使我痛心。

……

曾經，

2　見第六章，註1。

3　曲：甄妮，詞：盧國沾，編：半間巖一，唱：甄妮。

明白他也是常人，

不必對他過份。

難忍，

是在我需要時，

恨，

恨他未留神，

……

　　然後出現雀鳥聲及長笛奏出的音樂，開始了描繪清晨的第二首歌曲《春曉》[4]：

抬頭遠眺，

樹林悄悄，

風吹起嚇驚千隻鳥，

晨曦中飛鳥穿翠林，

一叫！

一跳！

……

歌曲敍述大自然使女主角暫時解開悶結，但歌曲結尾不無感嘆：

從前了了，

未來渺渺，

新一天又覺路迢迢，

誰永結伴在晨曦夕照！？

　　之後出現孩童的笑聲，開始了第三首歌曲《童真》[5]，表達女主角見到

4　曲：黎小田，詞：盧國沾，編：半間巖一，唱：甄妮。

5　曲：甄妮，詞：盧國沾，編：半間巖一，唱：甄妮。

天真爛漫的兒童，希望自己也像孩童一樣受到愛護：

> ……祇需世間有一顆愛心，
>
> 使我也更得嬌寵。
>
> 伸開兩手，
>
> 我急需抱擁，
>
> 把愛意暖心中……

　　然後聽到一些在酒吧的聲音，開始了第四首歌曲《烘一烘》[6]，這時女主角在酒吧邂逅了一位年青的男子：

> 見你眼裏有些光彩，
>
> 令我暗驚慌，
>
> 才發覺到你臉中充滿期望。
>
> 談笑裏與你似捉迷藏，
>
> 含糊又作狀。
>
> 談笑裏聽到你有暗示，
>
> 令我迷惘……

　　一些街道上的汽車聲開始了第五首歌曲《失落》[7]，這時年青男子伴着女主角走，女主角感到不知如何是好：

> ……情淚似未乾，
>
> 站到起點一剎那間，
>
> 倍令我感慨，
>
> 剛剛我行到了終點處，

6　曲：Nonoy Ocampo，詞：盧國沾，編：半間巖一，唱：甄妮。

7　曲：周啟生，詞：盧國沾，編：半間巖一，唱：甄妮。

蓬頭亦垢面嘆無奈。

心感到難過與失落，

回頭令我更悲哀……

之後兩人在雨中挽手漫步（第六首歌曲《毛毛雨》[8]），開始發展感情，斷奏的音樂代表輕灑的雨點：

毛毛雨，

風裏落，

似降一簾迷霧，

讓雨點，

輕灑臉上，

再向風裏飛舞。

挽手再漫步，

與君你漫步……

海浪和海鷗聲開始了第七首歌曲《浪潮》[9]，這時女主角和年青男子在海灘觀看浪潮，女主角憶起自己的丈夫，不無感嘆：

……海鷗飛，

海風給我輕輕吹，

今天我站到這裏，

拋去一切拖累。

天邊海鷗風裏叫，

祇嘆良伴不伴隨……

8　曲：顧嘉煇，詞：盧國沾，編：半間巖一，唱：甄妮。

9　曲：顧嘉煇，詞：盧國沾，編：半間巖一，唱：甄妮。

　　女主角和年青男子開始發展熾熱的愛情，但也同時感到迷惘（第八首
歌曲《迷惘》[10]）：

> 從拘謹轉瘋狂，
>
> 隨寂寞加速我迷惘。
>
> 令我愕然：
>
> 從開始相識這沉默的你，
>
> 竟會說話漸多講。
>
> 令我心傾似醉，
>
> 忘掉萬串內心苦況。
>
> 無視世俗未能容，
>
> 無視世間萬般束縛，
>
> 燃着我心已冷慾望。

　　之後響起拔酒瓶聲及碰酒杯聲，女主角和年青男子盡情玩樂，午夜仍
在街頭遊蕩（第九首歌曲《午夜街頭》[11]）：

> 午夜街頭，
>
> 人在這刻倍多感受，
>
> 午夜街頭，
>
> 還是和我結伴遊。
>
> 休說荒謬，
>
> 春宵苦短不應放走！
>
> 呀！
>
> 乾杯吧！

10　曲：周啟生，詞：盧國沾，編：半間巖一，唱：甄妮。

11　曲：黎小田，詞：盧國沾，編：半間巖一，唱：甄妮。

不知你我醉了沒有？

……

　　這時突然出現轉折，我們聽到開信箱的聲音，女主角收到丈夫寄來的一封信（第十首歌曲《木頭人》[12]），女主角望着信封百感交集：

望着信封入神，

心裏再湧出怨恨。

令我又要睇卻又怕，

怕內容寫得痛狠！

離別為了多裂痕，

分隔為怕多接近。

如你仲要寫信罵我，

卻是煩惱自尋。

……

　　拆信的聲音響起，開始了第十一首歌曲《紙中情》[13]，女主角的丈夫寫來一封深情的信：

重勾起記憶，

回憶有悔意，

從初戀開始，

直至終要離異。

從辛酸滿紙，

仍感到愛意。

還要我把你體諒，

12　曲：Nonoy Ocampo，詞：盧國沾，編：半間巖一，唱：甄妮。

13　曲：甄妮，詞：盧國沾，編：半間巖一，唱：甄妮。

筆下極見真摯，

……

機場的廣播聲響起，我們知道女主角身處的地方為日本，她正準備回港（第十二首歌曲《小片段》[14]）。對於這個在異地相識的年青男子，女主角只能感到抱歉：

緩慢共揮手，

手於半空不想放下；

無奈仍催你：

「去吧！」

但我未敢淌眼淚，

未敢表我歉意，

萍水相逢，

此時訴別怎驚訝！

……

無論是真假，

你有日記，

休記下。

誰是誰非，

一別而罷！

最後響起飛機着陸的聲音，表示女主角回到香港。

結語

《甄妮》這張唱片敍述的是一個戲劇性、很吸引人的故事。當中具有

14 曲：甄妮，詞：盧國沾，編：半間巖一，唱：甄妮。

傳統中國文學作品及音樂作品中常見的「起承轉合」結構。[15] 李民雄形容民族器樂曲中的「起承轉合」結構為：「起——音樂最初陳述，具有啟示和提問的特點；承——將音樂的最初陳述加以承繼和鞏固，它與『起』往往形成問與答的關係；轉——音樂加以變化，使之與前面具有一定的對比，它是樂曲中音樂展開性的部分。由於音樂的變化和對比，它具有不穩定性，因此傾向於最後的『合』；合——是音樂發展的最後歸結，具有復合和肯定的功能。」[16] 例 7-1 將《甄妮》這張唱片所敘述的故事列表分析，展示其「起承轉合」的結構。

例 7-1

唱片《甄妮》的「起承轉合」結構

	曲名	內容
起	1. 前序／憶夢	女主角因遭到丈夫冷落，選擇獨自乘飛機到遙遠的地方（日本）散心，睡醒一覺後觀賞大自然的景色，暫時拋卻煩惱，見到充滿童真的兒童，希望自己也像兒童一樣受到保護。
	2. 春曉	
	3. 童真	
承	4. 烘一烘	女主角在酒吧中認識了一位年青男子，年青男子對女主角有意思，女主角開始時感到迷惘，但最終也和他發展出感情，在雨中挽手漫步，在海灘觀看浪潮，午夜仍在街頭遊蕩。
	5. 失落	
	6. 毛毛雨	
	7. 浪潮	
	8. 迷惘	
	9. 午夜街頭	
轉	10. 木頭人	女主角收到丈夫寄來的一封信，由初戀說到分離，信中充滿真摯之情，表達對女主角忽略的歉意，並請求女主角原諒他。
	11. 紙中情	
合	12. 小片段	女主角決定和丈夫復合，在機場中對年青男子表示歉意，並請年青男子忘記這段霧水情緣。女主角最後乘飛機返回香港。

15　見第六章，註 14。

16　李民雄《民族器樂知識廣播講座》（北京：人民音樂出版社，1987），第 90-91 頁。

此外，《甄妮》這張唱片也符合「黃金分割」（golden section）的原則。「黃金分割」為西方美學觀點中完美的比例，其原則如下：一條全長為 ac 的線，當中有一 b 點將其分割成兩份，若 ab:bc 等如 bc:ac 的話，這樣的分割便稱為「黃金分割」。其數值大約為 0.618。這樣的比例在西方的美術及建築中廣泛運用。[17] 運用黃金分割作為樂曲結構基礎的一個著名例子為巴托克（Béla Bartók, 1881-1945）的《Music for String Instruments, Percussion, and Celesta》（為弦樂、敲擊樂及鋼片琴而寫的音樂）（1937）的第一樂章。[18]

《甄妮》這張唱片全長 47 分 19 秒，亦即 2,839 秒。[19] 用 2,839 秒乘以 0.618，得出 1,754 秒，亦即此唱片的黃金分割之處在第八首歌曲《迷惘》（見例 7-2）。這首歌曲是全張唱片的高潮所在，因為女主角正和年青男子

例 7-2

唱片《甄妮》黃金分割之處

曲名	時間 （分：秒）	時間 （秒）	累積時間 （秒）	
1. 前序 / 憶夢	5:18	318	318	
2. 春曉	2:49	169	487	
3. 童真	4:04	244	731	
4. 烘一烘	4:47	287	1,018	
5. 失落	3:47	227	1,245	
6. 毛毛雨	2:48	168	1,413	
7. 浪潮	3:15	195	1,608	
8. 迷惘	4:35	275	1,883	← 黃金分割之處（1,754 秒）
9. 午夜街頭	4:38	278	2,161	
10. 木頭人	3:34	214	2,375	
11. 紙中情	3:30	210	2,585	
12. 小片段	4:14	254	2,839	

17 Stefan Kostka, *Materials and Techniques of Twentieth-Century Music* (Englewood Cliffs, New Jersey: Prentice Hall, 1990), pp. 158-159.

發展出熾熱的愛情，可能發生情慾的關係。但盧國沾的歌詞寫得很隱晦，完全沒有露骨的描寫。我們只能從其歌詞「無視世俗未能容，無視世間萬般束縛，燃亮我心已冷慾望」作以上的推測。此曲歌詞可謂很含蓄。

　　要寫一首好的粵語歌詞已不容易，盧國沾在這唱片中包辦十二首歌詞，而且構成一個完整而富戲劇性的故事，又符合中國和西方的美學標準，實為一創舉。此外，此唱片編曲、演奏、演唱的水平極高，再加上適當的「具體音樂」配合，十分形象化，可聽性極高。

　　1981 年另有一張聯篇歌曲的唱片出版，就是羅文主唱的《卉》，當中收錄了十三首歌曲，每一首皆描寫一種花卉。但這張唱片不及《甄妮》成功，因為每一首歌曲的內容受到規範，大部分歌曲的旋律都不動聽，較為流行的便只有《紅棉》一曲。

18　見 Paul Cooper, *Perspectives in Music Theory: An Historical-Analytical Approach*, 2nd ed. (New York: Harper & Row, 1981), pp. 460-461.

19　根據 2005 年再版的鐳射唱片計算。

結論

香港自二十世紀七十年代以來，本地產量最豐富、最多人欣賞的樂種，為粵語及國語流行曲。然而在很多人心目中，這些流行曲都只是商品，學術及藝術價值不高。嚴肅學習音樂之人普遍認為這些流行曲不足以登大雅之堂。

筆者普遍聽到認為香港流行曲價值不高的原因，主要有以下各點：

· 香港的流行曲通常在很短促、很趕急的時間內製作，所以品質低劣。

二、香港的流行曲是一種商品，根據一個固定的模式製作，每一首都差不多，缺乏獨特性。

三、香港的流行曲（特別是八十年代的作品）很多都是挪用已有的調子填詞而成，缺乏原創性。

筆者認為以上的觀點是有所偏頗的。第一，創作時間短促並不一定就是劣作。舒伯特（Franz Schubert, 1797-1828）創作藝術歌曲的速度也很快，[1] 但在西方古典音樂界，我們也視這些作品為大作。第二，我們今天稱為「古典音樂」的作品，其實很多在產生時也並非藝術作品，只是後來經過音樂史學家的研究和整理，才成為「經典作品」。而人們認為一個樂種每一首作品都差不多，很多時是源於對這樂種缺乏深切了解。對於不熟悉西方古典音樂語言的人來說，可能韋華第（Antonio Vivaldi, 1678-1741）的

1 Roger Kamien with Anita Kamien, *Music: An Appreciation*, 11th ed. (New York: McGraw Hill, 2015), p. 264.

每一首協奏曲（concerto）或巴赫（Johann Sebastian Bach, 1685-1750）的每一套清唱劇（cantata）也差不多。以為香港流行曲首首都差不多是過於表面的看法。第三，中國藝術形式的創意和西方的美學觀點是有所不同的。西方的音樂史學研究着重音樂作品的原創性，而這種原創性主要表現在音樂不同元素（包括旋律、節奏、和聲、曲式、織體、音色、力度等）的創新方面。然而在中國文化的範疇，「借代」、「移植」一向是「創意」之所在，所以「填詞」本身也是「創意」的體現。[2]

我們今天視為藝術作品的西方古典音樂，很多在當世也只是流傳了很短的時間，便束諸高閣。只是因為十八世紀下半葉，西方音樂史學在西歐國家開始蓬勃發展，[3]全面系統性地整理過去的音樂文化遺產，這些作品才得以流傳到今日，成為經典之作。西歐國家高度重視自身的音樂文化，着重對史料的保存和研究，經過二百多年的整理，使我們今天覺得西方古典音樂浩瀚無邊。而且西方音樂史學界也着力發掘一套切合其自身音樂文化的研究方法，發展出龐大複雜的音樂理論體系，嘗試系統性地整理其音樂文化遺產，展示其音樂獨特之處。

反觀香港的情況，音樂教育着重培訓的是演奏家、作曲家、指揮家、音樂教育家等，音樂史學沒有蓬勃發展，音樂研究不受重視，[4]以致很多本地的樂種都被忽略。而那些從事本地樂種研究的音樂學者，大部分都以傳統中國音樂或嚴肅作曲家的作品為研究對象，會研究香港流行曲的學者是鳳毛麟角。雖然香港流行曲的研究工作在 2000 年後如雨後春筍般發展，但責任主要落在文化研究、社會學及歌詞研究的學者身上，從音樂學角度研究的少之又少。

2 楊漢倫、余少華《粵語歌曲解讀：蛻變中的香港聲音》，第 16-17 頁。

3 西方第一本音樂通史著作為 Charles Burney（1726-1814）的 *A General History of Music*，分四卷於 1776-1789 年出版。見 John Rice, *Music in the Eighteenth Century* (New York: W. W. Norton, 2013), p. 4.

4 這點由香港現時仍未有一份定期出版的音樂學或民族音樂學學術期刊可見一斑。

筆者從音樂學的角度研究香港流行曲，嘗試彌補這方面的不足。本書提出以下觀點：香港的流行曲在藝術上也有值得作為學術研究的價值。香港流行曲是詞與曲結合的樂種，要探討其藝術上的特點，理想的方法是結合文字與音樂的研究方法。要理解這樂種的美學觀點所在，先要明白粵語為高度音調化的語言，無論是先曲後詞，還是先詞後曲，都要考慮詞曲音韻協調的問題。一首粵語歌曲，要做到詞曲音韻協調、語法正確、通篇成文，已很不容易。若寫得文辭優雅，已是一篇佳作。若有特定規範的內容，則是難上加難。從這個觀點看，香港的流行曲實在有很多出色的作品。

看不起香港流行曲的，主要認為它缺乏原創性。十九、二十世紀西方音樂學的主流思想，是着重音樂元素的原創性。獲寫入西方古典音樂史書及在史書中地位崇高的作品，都是在某些音樂元素方面開創新局面、帶領新潮流的作品。然而，西方文藝理論界早在 1960 年代便已提出「文本互涉」(intertextuality) 的概念，認為所有「文本」都是先前眾多文本的引用，並非原創。香港八十年代流行曲所呈現的現象，很符合這種文本互涉的理論，因為很多作品都是採用舊有材料翻新而成。我們在追溯香港流行曲如何翻新的過程中，發現它們有舊歌新編、舊歌新詞、舊器樂曲新詞及舊詞新曲等類別。從一首作品可以衍生出一系列的作品，使這樂種呈現出錯綜複雜的交匯現象。在香港流行曲的範疇，如何將舊有材料翻新使之成為新曲，正是其創意之所在。

香港流行曲的創意亦表現在一批創作於八十年代的二重唱之上。這批作品挪用西方十八世紀的音樂語言，但配合本地語言的獨特之處。在這批作品中，填詞人為兩聲部的旋律撰寫歌詞，兩聲部各自成文，又互相配合和呼應。還運用了多種方法（如頂真法、合流點、同聲異字、卡農等），使兩聲部的進行獨立得來又見統一。當中一些作品也在聲部獨立和清晰聽到歌詞兩方面取得平衡，達致理想的效果。

香港的流行曲是一個大熔爐，在這樂種裏面，融合了多種音樂風格。

我們若細心聆聽歌曲的前奏、間奏和後奏，便可知這樂種豐富多樣的面貌。雖然很多人認為香港流行曲在旋律、節奏、和聲、織體、力度、曲式方面都無甚創意，但其實這樂種最大的創意表現在音色上。不少作品結合中、西樂器以及電子合成器的聲音，做成一種具有本地特色的編曲效果。香港流行曲在音色及配器方面的研究還未開始，未來的研究者可從這方面進行探討。

香港流行曲有一批作品加入了預先錄製的聲音或說白，這些「具體音樂」使歌曲的立體感加強，內容的表達更形象化及更戲劇性。發展至千禧年代，便有多首劇場版的歌曲出現。用具體音樂及說白來使流行曲更豐富，也表現出香港流行曲的創意。

「聯篇歌曲」（或「概念大碟」）在粵語流行曲中並不多見，原因是填寫一首出色的粵語歌詞已很不容易，要整張唱片敘述一個故事或圍繞同一主題，實在是難上加難。《甄妮》這張唱片在盧國沾筆下完整敘述一個戲劇性及吸引人的故事，又同時符合中國文學「起承轉合」的結構原則，以及西方「黃金分割」的美學觀點，實在難得。再加上出色的編曲、演奏、演唱，以及適當的具體音樂運用，實在是不可多得的唱片。

音樂史學家的責任，在於在浩瀚無邊的作品中，選取適當的素材，為作品的發展整理出一條脈絡。據美國著名音樂學者 Jan LaRue 統計，十八世紀的交響曲（symphony）至少有 16,000 首。[5] 今日一般香港樂迷在古典音樂會中聆聽到的十八世紀交響曲，可能只有海頓、莫扎特及貝多芬三位作曲家中較著名的數十首。西方音樂史學界在十八世紀下半葉開始蓬勃發展，保存和整理這批作曲家的作品，我們今日才有機會經常在音樂會中欣賞到它們。在今日的歐洲，那些以往被視為二流、三流的作曲家作品，已由音樂史學家重新發掘，得以重現於世。由於西方國家對自身音樂文化極

5　見 David Wyn Jones, "The Origins of the Symphony: 1730-c. 1785," in *A Guide to the Symphony*, ed. Robert Layton (Oxford: Oxford University Press, 1995), p. 3.

度重視，投放大量資源去保育和推廣，我們今天才得見其數百年前的作品面貌。粵語及國語流行曲為七十年代以降本地最有特色的樂種，已流行了四十多年，當中佳作無數。現在該是時候着手整理這些文化遺產。

評論香港流行曲的優劣，有其自身的一套衡量標準。以西方古典音樂衡量作品優劣的準則，[6]加諸於香港流行曲身上，認為它全部是劣作，乃過於武斷的看法。我們應尋求一套切合本地樂種的研究方法，探討香港流行曲的獨特之處，發掘其優點所在。香港流行曲在過去數十年產量無數，呈現豐富多姿的面貌。但這樂種在音樂特色方面的整理工作只是處於起步階段，現在該是時候對這樂種進行全面的整理功夫，使它們得到保存和繼續發展。

筆者在西方國家攻讀音樂學，明白到西方古典音樂得以流傳數百年，實有賴西歐國家的政府投入大量資源，將第一手資料保存和整理，並努力培訓學者，用數代的人才和時間將這些文化遺產保育和推廣。筆者現呼籲香港政府、電台、學術界、香港作曲家及作詞家協會、唱片公司共同合作，為推動香港流行曲的學術性研究工作作出努力。以下是筆者的建議：

一、成立香港流行曲唱片資料庫，及早保存現有的流行曲黑膠唱片，將這些唱片的資料整理，貯入電腦，供研究人員查閱。

二、成立香港流行曲圖書館，搜集作曲家、編曲家、填詞人的手稿、樂譜，將這些資料整理，出版流行曲的權威性樂譜版本（即忠於錄音的演奏版本和歌詞）。

三、鼓勵大學音樂系學者從事香港流行曲的學術性研究，在大學開辦其課程，並訓練音樂學、民族音樂學的研究生投入研究香港的流行曲，在資料整理、核實方面做點功夫。[7]

6 筆者曾提出西方古典音樂衡量作品優劣的準則包括戲劇性（drama）、統一性（organicism）、複雜性（complexity）及原創性（originality）。詳見徐允清「中西音樂對談」，《樂友》87 期（2004 年 9 月），第 19 頁。

7 這些觀點首次出版於徐允清「該是時候展開香港流行曲的學術性研究工作」，第 14 頁。

香港流行曲是二十世紀七十年代以來很多香港人的集體回憶，我們若不開始做整理保存的功夫，這些文化遺產將隨時間而消失。我們不能期待西方學者或內地學者為我們作整理香港流行曲的工作。這項艱鉅的任務，我們香港人不做，還有誰來做？

最後，我以芝加哥大學教授、民族音樂學者 Philip V. Bohlman 的一段文字呼籲香港政府及音樂學術界開始重視香港流行曲的學術性研究工作：[8]

The Congress [the 1932 Cairo Congress of Arab Music]...serves as a reminder that what gets admitted to the canon of world music at any moment depends on government decisions as well as on commercial and scholarly decisions.

那會議〔指 1932 年在開羅舉行的阿拉伯音樂會議〕提醒我們：於某一時間在世界音樂的研究範疇裏面哪一種音樂成為經典，取決於政府、商業及學術界的決定。[9]

8　Philip V. Bohlman, *World Music: A Very Short Introduction* (Oxford: Oxford University Press, 2002), p. 50.

9　中譯：徐允清。

後記

　　雖然撰寫此書的意念，在 2000-2001 年間便已萌生，但書中的具體內容，還是要待 2008 和 2009 年兩度在香港教育學院體藝學系教授「香港及鄰近地區的流行音樂」課程時才確定。出書的心願一直在心頭，但苦無門路。直至 2013 年 3 月，在張錦良先生穿針引線下，得以和匯智出版的主責編輯羅國洪先生會面。羅先生在聽過我這出書的意念後，便一口答應出版此書。在此實在要感謝張錦良先生的介紹和羅國洪先生的大力支持。

　　原本的計劃是用一年至一年半的時間完成此書，但和羅國洪先生會面後不足一個月，便接到香港浸會大學人文及創作系的梁寶珊博士邀請，為他們的文化研究學士學位課程教授「流行音樂與社會」一科。由於我不是攻讀文化研究出身的，教授這課程的預備功夫很多，再加上本身香港音樂專科學校校長的繁重行政工作，撰寫此書的計劃一拖再拖，至 2015 年夏天才完成此書的初稿。

　　初稿完成後，給了香港浸會大學音樂系的楊漢倫教授和當時仍在美國 Rutgers University 攻讀音樂學博士學位課程的胡成筠兄閱讀。（成筠兄其後於 2017 年取得博士學位。）他們閱讀後給了我很多建設性的修改意見，也指出一些在初稿中錯誤的資料。但他們的建議當中，有些牽涉大幅度的修改。由於此書的出版已一拖再拖，為避免無了期地拖延，所以最終有些修改建議我並沒有採納。希望他們不要介意。

　　2017 年 10 月，接到笛子演奏家、民族音樂學者陳子晉先生的邀請，在他和杜婷小姐在香港電台第五台主持的「音樂研究所」節目中接受訪問。和陳子晉先生磋商後，決定以「粵語流行曲」為主題。最後在 10 月 25 日

的節目中將此書的精要內容在大氣電波中播出。節目播出後，有一位素未謀面的陸偉業先生打電話來我辦公室，說很欣賞我這個攻讀古典音樂出身的人也會對香港的粵語流行曲十分重視。談話中他並向我提供了很多可以深入探討的歌曲例子，並告知由雷安娜、彭健新主唱的《停不了的愛》所出自的電影內容。這一點是我先前完全不知道的，實在很感謝他的熱心。不過因為與他通話時，此書已基本上定稿，所以最終並沒有加插他提供的例子。希望將來有機會在這課題再作深入研究時，可以分析他提供的例子。

筆者原擬將本書書名定為《香港流行曲音樂及文字初探》。其後，將稿件傳給陳守仁教授閱讀，以便他寫序，陳教授認為這樣的書名太普通，於是提出現在的中、英文書名。在此多謝陳教授惠賜恰當的書名。

七十年代當我就讀小學時，家中的電視機壞了，一直沒有修理，因此我放學後最大的娛樂就是在家中聽收音機。當時電台的節目很多都是播放歌曲的，所以粵語流行曲成為我的良伴，陪伴我度過很多孤獨的時光，也引發我愛上音樂，以及後來決定以音樂為職業。此書的出版表達了我對那個年代的流行音樂工作者的敬意。

雖然我攻讀的學位全部都是音樂的，但我的強項其實是文字工作。中學時受到台灣傳來的城市民歌風影響，也喜歡拿着結他自撰曲與詞，曾於1983年參與由突破機構主辦的「城市民歌創作比賽」，獲選入複賽（即16強）。在香港中文大學攻讀三年級時，也開始參與粵語兒歌的填詞工作。奇妙的是：多年後我在古典音樂的研究課題為法國吟唱詩人（troubadour, trouvère）的世俗歌曲。法國吟唱詩人的歌曲，在手稿中記錄的是單聲部作品（monophony），即只有人聲部分的旋律，而沒有伴奏。但根據當時的理論著作所載，這些歌曲很可能有樂器伴奏，但樂器的部分並沒有記錄下來，又或者由樂手即興演奏。我就讀中學時期，香港流行曲的樂譜版本也普遍是如此，即主要記錄的是人聲部分的旋律，樂器部分並沒有詳細記錄，但行內人自會根據這些「簡寫」的樂譜能奏出伴奏。另外，法國吟唱

詩人的世俗歌曲，大部分情況是作者兼寫曲與詞的。所以從某種意義上來說，我可以說是現代版、香港版的吟唱詩人。我曾稍作深入研究的兩大課題，在此得到完美的結合。

2018 年 5 月 1 日
天水圍家中

附錄：二重唱樂譜

愛神的影子 (1980)

曲：取自"Young Lover"
詞：鄭國江
主唱：區瑞強、沈雁
記譜：李人傑

Prelude

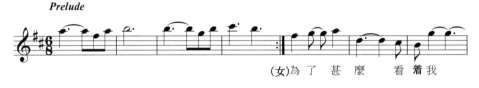

(女)為了 甚麼 看着我

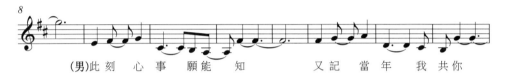

(男)此刻 心事 願能知 又記 當年 我共你

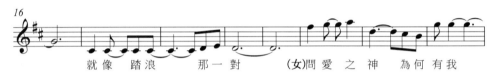

就像 踏浪 那一對 (女)問愛之神 為何有我

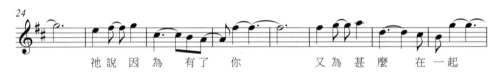

祂說因為 有了 你 又為甚麼 在一起

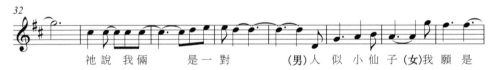

祂說我倆 是一對 (男)人似小仙子(女)我願是

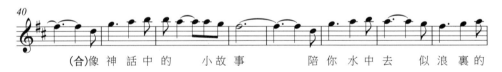

(合)像神話中的 小故事 陪你水中去 似浪裏的

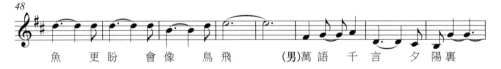

魚 更盼 會像 鳥飛 (男)萬語 千言 夕陽裏

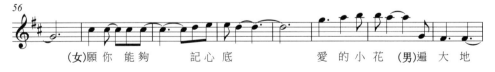

(女)願你能夠 記心底 愛的小花 (男)遍大地

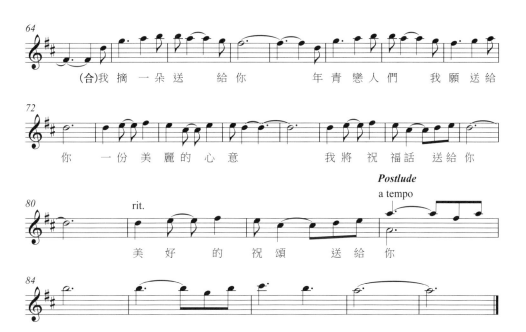

(合)我 摘 一 朵 送 給 你　　年 青 戀 人 們　我 願 送 給

你　一 份 美 麗 的 心 意　　　我 將 祝 福 話 送 給 你

Postlude
a tempo

rit.

美 好 的 祝 頌　送 給 你

暫別（1982）

曲、詞：孫明光
主唱：雷安娜、譚詠麟
記譜：李人傑

（男）自我初初結識妳 就覺心中溫暖可

惜今天終要分離 心感悲與哀（女）自我初初結識你 自

覺困惱盡除 就算今天終要分離 終須必復見
（男）人

（女）那 天必再返 唯願兩人 會面街中倆 望
生 一 別 長 望那日 會面街中倆 望

心 聲相互 訴 （女）話句再見知心 友（合）就
心 聲相互 訴 （男）願我永遠記得 妳

Interlude
【Flute】

算今天終要分離 終須必復見

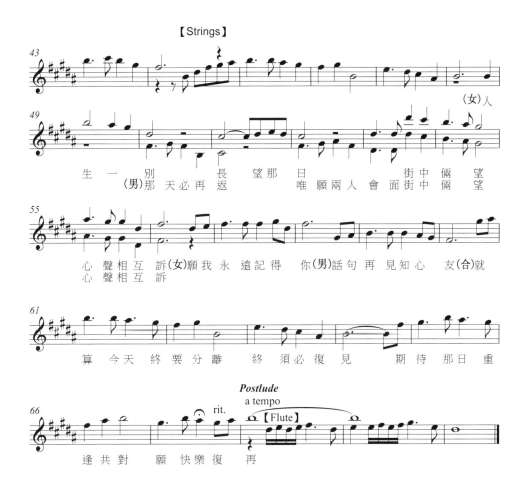

生 一 別 長 望 那 日 街 中 倆 望
(男)那 天 必 再 返 唯 願 兩 人 會 面 街 中 倆 望

心 聲 相 互 訴(女)願 我 永 遠 記 得 你(男)話 句 再 見 知 心 友(合)就
心 聲 相 互 訴

算 今 天 終 要 分 離 終 須 必 復 見 期 待 那 日 重

逢 共 對 願 快 樂 復 再

停不了的愛 (1986)

曲：林慕德
詞：林振強
主唱：雷安娜、彭健新
記譜：李人傑

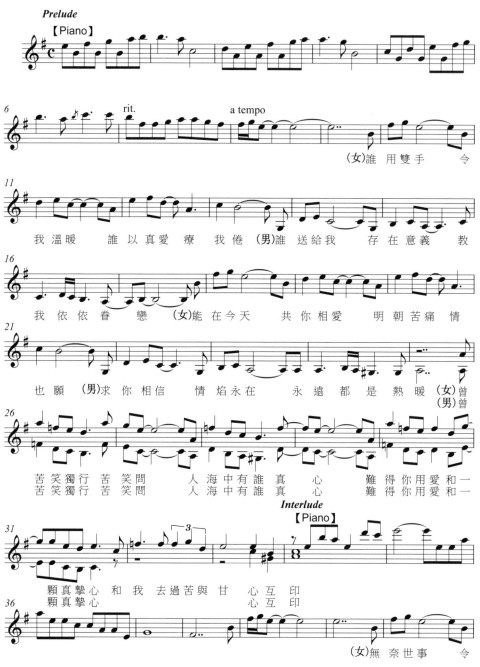

(女)誰 用 雙手 令

我 溫暖 誰 以 真 愛 療 我 倦 (男)誰 送 給 我 存 在 意 義 教

我 依 依 眷 戀 (女)能 在 今 天 共 你 相 愛 明 朝 苦 痛 情

也 願 (男)求 你 相 信 情 焰 永 在 永 遠 都 是 熱 暖 (女)曾
(男)曾

苦 笑 獨 行 苦 笑 問 人 海 中 有 誰 真 心 難 得 你 用 愛 和 一
苦 笑 獨 行 苦 笑 問 人 海 中 有 誰 真 心 難 得 你 用 愛 和 一

顆 真 摯 心 和 我 去 過 苦 與 甘 心 互 印
顆 真 摯 心 心 互 印

(女)無 奈 世 事 令

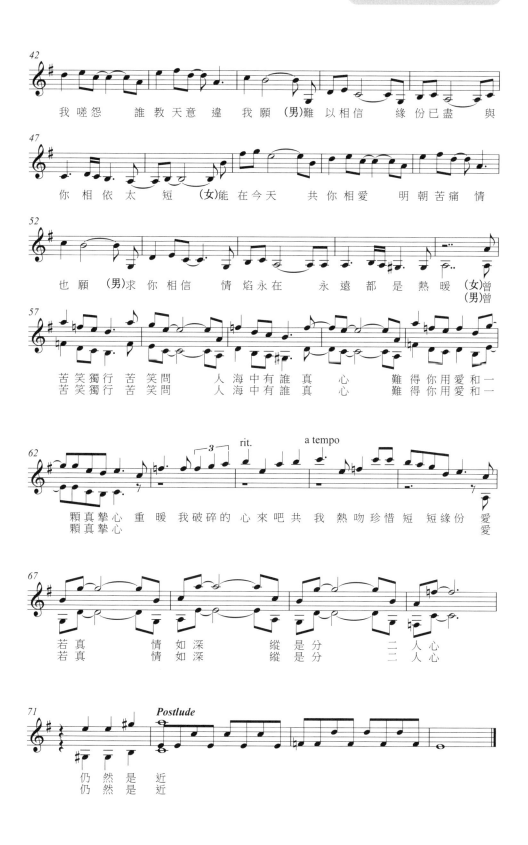

笑傲江湖 (1984)

無綫電視劇《笑傲江湖》主題曲

曲：顧嘉煇
詞：鄧偉雄
主唱：葉振棠、葉麗儀
記譜：李人傑

Prelude

【古箏】 【笛子】

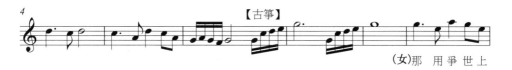

【古箏】

(女)那 用爭 世上

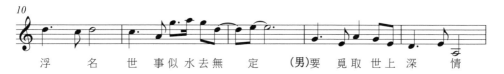

浮 名 世 事似水去無 定 (男)要 覓取世上深 情

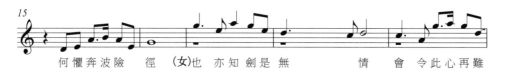

何懼奔波險 徑 (女)也 亦知劍是無 情 會 令此心再難

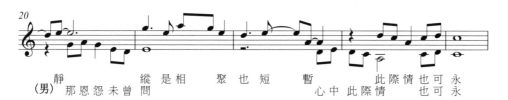

靜 那恩怨 縱是相 聚也短 暫 此際情也可永
(男)那恩怨未曾問 心中此際情 也可永

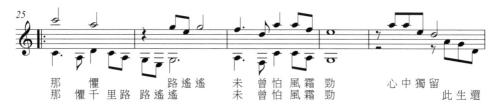

那 懼 路遙遙 未曾怕風霜勁 心中獨留
那 懼千里路 路遙遙 未曾怕風霜勁 此生還

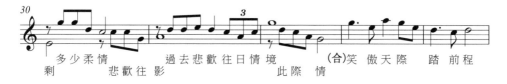

多少柔情 過去悲歡往日情境 (合)笑 傲天際 踏 前程
剩 悲歡往影 此際情

108

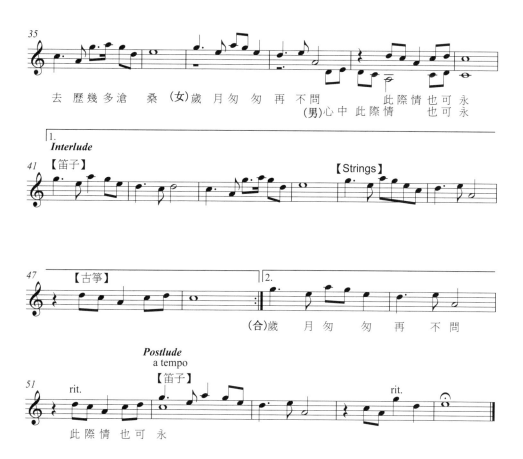

去 歷幾多滄 桑 (女)歲 月匆 匆 再 不問　　此際情 也 可 永
　　　　　　　　(男)心中 此際情　　也 可 永

1.
Interlude

【笛子】　　　　　　　　　　　　　　　　　　　　　　【Strings】

【古箏】　　　　　　　　　　　　　　　2.

(合)歲 月匆 匆 再 不問

Postlude
a tempo
【笛子】

rit.　　　　　　　　　　　　　　　　　　　　　　　　rit.

此 際 情 也 可 永

兩忘煙水裏 (1982)

曲：顧嘉煇
詞：黃霑
主唱：關正傑、關菊英
記譜：李人傑

無綫電視劇《天龍八部》之《六脈神劍》主題曲

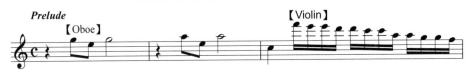

（男）女　兒意

英　雄　癡　　吐　盡　恩　義　情　深　幾　許（女）塞　外　約　枕　畔　詩　　心　中　也　留

多　少　醉　　（男）磊　落　志　天　地　心　　傾　出　摯　誠　不　會　悔

（女）獻　盡　愛　　竟　是　哀　　風　中　化　成　唏　噓　句　　（男）笑　莫　笑　（女）凝

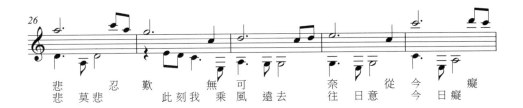

悲　　莫　忍　歎　　此　刻　無　乘　可　　　　奈　　從　今　　癡
悲　莫　悲　　此　刻　我　乘　風　遠　去　　往　日　意　今　日　癡

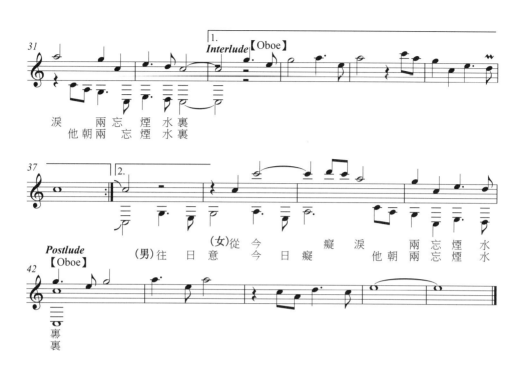

世間始終你好 (1983)

無綫電視劇《射鵰英雄傳》之《華山論劍》主題曲

曲：顧嘉煇
詞：黃霑
主唱：羅文、甄妮
記譜：李人傑

112

一生有意義 (1983)

無綫電視劇《射鵰英雄傳》之《東邪西毒》主題曲

曲：顧嘉煇
詞：黃霑
主唱：羅文、甄妮
記譜：李人傑

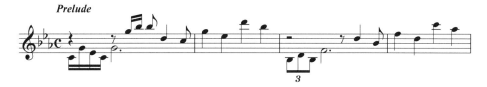

（女）人海之中　找到了你

一切變了有情　義　（男）從今心中　就　找到了美　找到了痴愛　所　依

（女）人生匆匆　　心裏有愛　一世有了意　義　　萬水千山此生
（男）啊　啊啊　　此生有　　意　思　　啊　啊

有人　相攜又相　倚　　同心　　同意　　無分彼
啊　　相靠　倚　同聲　　同氣　　無分　彼

此　用盡愛　與我痴　與你生死相　依　情痴心痴
此　用盡愛　與我痴　與你生死相　依　啊　啊

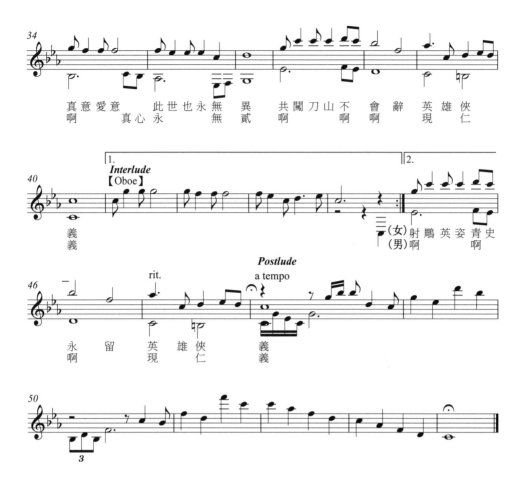

真意愛意　此世也永無異　共闖刀山不　會辭　英雄俠
啊　真心永　無貳　啊　啊啊　現俠仁

Interlude
【Oboe】
義
義
(女)射鵰英姿青史
(男)啊　啊

rit.　　　Postlude　a tempo
永留英雄俠　義
啊現俠仁　義

桃花開 (1983)

無綫電視劇《射鵰英雄傳》之《東邪西毒》插曲

曲：顧嘉煇
詞：黃霑
主唱：羅文、甄妮
記譜：李人傑

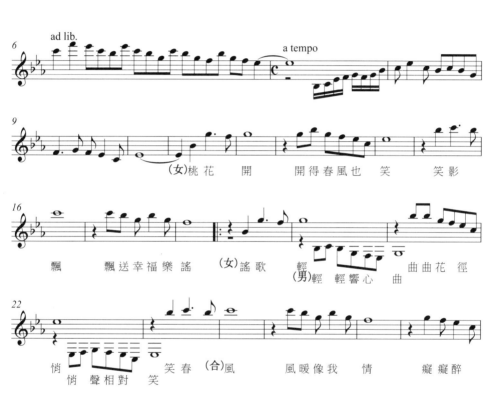

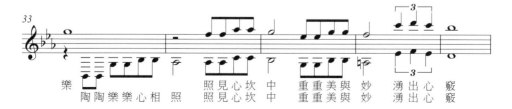

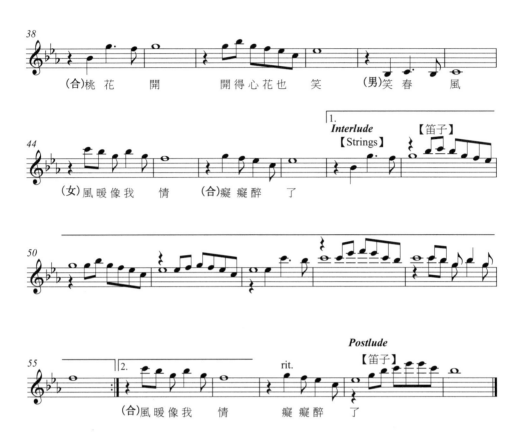

鐵血丹心 (1983)

無綫電視劇《射鵰英雄傳》之《鐵血丹心》主題曲

曲：顧嘉煇
詞：鄧偉雄
主唱：羅文、甄妮
記譜：李人傑

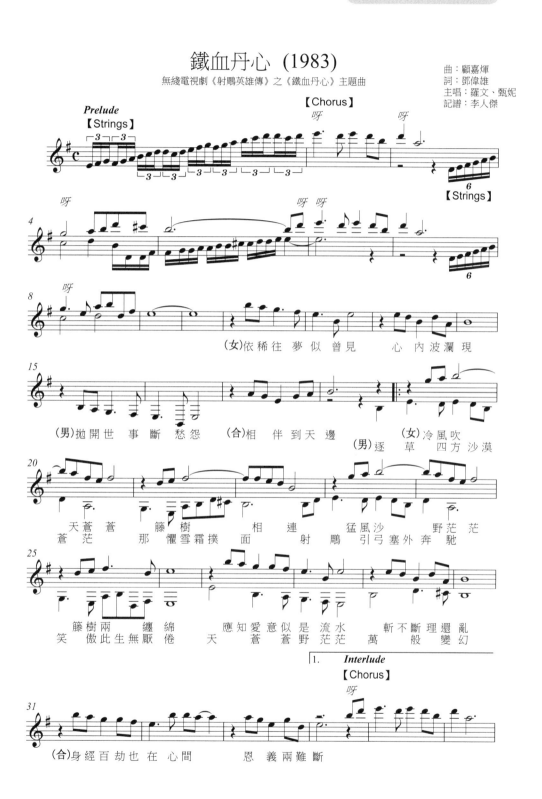

難為正邪定分界 (1980)

無綫電視劇《飛越十八層》主題曲

曲：顧嘉煇
詞：鄭國江
主唱：葉振棠(凡人)、
　　　麥志誠(魔鬼)
記譜：李人傑

參考資料

(中文資料按作者、編者姓名筆畫排列，外文資料按作者、編者拉丁字母次序排列)

上海音樂出版社 編

1981　《音樂欣賞手冊》，上海：上海音樂出版社。

王瑾

2005　《互文性》，桂林：廣西師範大學出版社。

尤靜波

2015　《中國流行音樂簡史》，上海：上海音樂出版社。

白得雲

1998　「西方音樂形式的音樂創作：獨奏及室內樂」，載於《華夏樂韻》，香港：香港電台第四台、教育署輔導視學處音樂組、香港教育學院藝術系，第 75-82 頁。

向雪懷、簡嘉明

2016　《愛在紙上游——向雪懷歌詞》，香港：三聯書店。

朱耀偉

1998　《香港流行歌詞研究——70 年代中期至 90 年代中期》，香港：三聯書店。

2000　《光輝歲月：香港流行樂隊組合研究（1984-1990）》，香港：匯智出版。

2007　《詞中物：香港流行歌詞探賞》，香港：三聯書店。

2009　《歲月如歌——詞話香港粵語流行曲》，香港：三聯書店。

2016 a 《香港粵語流行歌詞研究：七十年代中期至八十年代中期》I, II 冊，
香港：亮光文化。（初版：朱耀偉 1998）

2016 b 《香港粵語流行歌詞研究：八十年代中期至九十年代中期》I, II 冊，
香港：亮光文化。（初版：朱耀偉 1998）

朱耀偉 編

2001 《音樂敢言──香港「中文歌運動」研究》，香港：匯智出版。

2004 《音樂敢言之二──香港「原創歌運動」研究》，香港：Bestever
Consultants。

朱耀偉、梁偉詩

2011 《後九七香港粵語流行歌詞研究》，香港：亮光文化。

余少華

2001 《樂在顛錯中：香港雅俗音樂文化》，香港：Oxford University Press。

2005 《樂猶如此》，香港：國際演藝評論家協會（香港分會）。

何文匯

2009 《粵語平仄入門‧粵語正音示例》，香港：明窗出版社。

李民雄

1987 《民族器樂知識廣播講座》，北京：人民音樂出版社。

1997 《民族器樂概論》，上海：上海音樂出版社。

吳建成

2012 《粵音尋正讀──音解淺談篇》，香港：交流出版社。

吳俊雄、張志偉 編

2002 《閱讀香港普及文化 1970-2000》修訂版，香港：Oxford University
Press。

岑偉宗

2016　《半步詞——由音樂劇到跨媒介的填詞進路》，香港：商務印書館。

李慧中

2010　《「亂噏？嫩 Up！」：香港 Rap 及 Hip Hop 音樂初探》，香港：國際演藝評論家協會（香港分會）。

周耀輝、高偉雲 著，王睿 譯

2015　《多重奏：香港流行音樂聲像的全球流動》，香港：香港中文大學出版社。（譯自 Yiu Fai Chow and Jeroen de Kloet 2013）

胡成筠、徐允清

2005　「再談中西音樂」，《樂友》88: 16-21。

香港電台十大中文金曲委員會 編

1998　《香港粵語唱片收藏指南——粵語流行曲 50's-80's》，香港：三聯書店。

涂小蝶

2016　《鄭國江》，香港：中華書局。

徐允清

2002　「西方音樂文化優越之處何在？」，《樂友》83: 13-15。

2003 a　「該是時候展開香港流行曲的學術性研究工作」，《樂友》84: 12-15。

2003 b　「談粵語歌詞寫作」，《樂友》85: 19-23。

2004　「中西音樂對談」，《樂友》87: 17-23。

2012　「評簡嘉明《逝去的樂言》」，《樂友》94: 36-41。

高燕生

1998　「聲部進行（voice-leading）」，載於繆天瑞主編《音樂百科詞典》，北京：人民音樂出版社，第 537-538 頁。

陶辛 主編

1998　《流行音樂手冊》，上海：上海音樂出版社。

陳守仁、容世誠

1990　「五、六十年代香港的粵語流行曲——周聰訪問記」，《廣角鏡》
　　　209：74-77。

陳守仁、勞偉忠

1980　「粵語流行曲綜論」，《中大學生報》97：50-57。

黃志淙

2007　《流聲》，香港：香港特別行政區政府民政事務局。

黃志華

1990　《粵語流行曲四十年》，香港：三聯書店。

1995　「一種文化的偏好？論粵語流行曲中的諷刺寫實作品的社會意義與
　　　藝術價值」，載於冼玉儀編《香港文化與社會》，香港：香港大學亞
　　　洲研究中心，第 169-229 頁。

1996　《正視音樂》，香港：無印良本。

2000　《早期香港粵語流行曲（1950-1974）》，香港：三聯書店。

2003 a　《香港詞人詞話》，香港：三聯書店。

2003 b　《粵語歌詞創作談》，香港：三聯書店。

2005　《被遺忘的瑰寶——香港流行曲裏的中國風格旋律（探討篇）》，香
　　　港：自有坊出版。

2012　《呂文成與粵曲、粵語流行曲》，香港：匯智出版。

2014　《原創先鋒——粵曲人的流行曲調創作》，香港：三聯書店。

2015　《盧國沾詞評選》，香港：三聯書店。

2016 a　《盧國沾》，香港：中華書局。

2016 b　《粵語歌詞創作談》，香港：匯智出版。（初版：黃志華 2003 b）

2017　《實用小曲作法》，香港：匯智出版。

2018　《情迷粵語歌》，香港：非凡出版。

黃志華、朱耀偉

2009　《香港歌詞導賞》，香港：匯智出版。

2011　《香港歌詞八十談》，香港：匯智出版。

黃志華、朱耀偉、梁偉詩

2010　《詞家有道——香港 16 詞人訪談錄》，香港：匯智出版。

黃伯榮、李煒 主編

2014　《現代漢語簡明教程》上、下冊，香港：三聯書店。

黃奇智

2000　《時代曲的流光歲月（1930-1970）》，香港：三聯書店。

黃港生 編

1991　《商務新字典》，香港：商務印書館。

黃湛深（黃霑）

2003　「粵語流行曲的發展與興衰：香港流行音樂研究（1949-1997）」，香港大學博士論文。

黃霑

1995　「流行曲與香港文化」，載於冼玉儀編《香港文化與社會》，香港：香港大學亞洲研究中心，第 160-168 頁。

黃錫凌

1941　《粵音韻彙》，香港：中華書局。

陳卓瑩

年份不詳　《粵曲寫作與唱法研究》，香港：百靈出版社。

梁偉詩

2016　《詞場——後九七香港流行歌詞論述》，香港：匯智出版。

陳清僑 編

1997　《情感的實踐：香港流行歌詞研究》，香港：牛津大學出版社。

馮應謙 編

2009　《歌潮·汐韻：香港粵語流行曲的發展》，香港：次文化堂。

馮應謙、沈思

2012　《悠揚·憶記：香港音樂工業發展史》，香港：次文化堂。

葉棟

1983　《民族器樂的體裁與形式》，上海：上海文藝出版社。

楊民望

1984　《世界名曲欣賞》第一冊〈德·奧部分〉，上海：上海音樂出版社。

楊漢倫、余少華

2013　《粵語歌曲解讀：蛻變中的香港聲音》，香港：匯智出版。

楊熙

2016　《黃霑》，香港：中華書局。

鄒立基 編

1992　《金裝知音集》，香港：遠音出版社。

編者不詳

年份不詳　《中文金曲集（一）》增訂版，香港：勁歌出版社。

年份不詳　《中文金曲集（二）》，香港：勁歌出版社。

年份不詳　《中文金曲集（三）》，香港：勁歌出版社。

年份不詳　《中文金曲集（四）》，香港：勁歌出版社。

年份不詳　《中文金曲集（五）》，香港：勁歌出版社。

年份不詳　《中文金曲集（六）》，香港：勁歌出版社。

鄭國江

2013　《鄭國江詞畫人生》，香港：三聯書店。

劉靖之

2013　《香港音樂史論——粵語流行曲‧嚴肅音樂‧粵劇》，香港：商務印
　　　書館。

盧國沾

2014　《歌詞的背後——增訂版》，香港：三聯書店。

蕭常緯

2003　《中國民族音樂概述》第二版，重慶：西南師範大學出版社。

簡嘉明

2012　《逝去的樂言——七十年代以方言入詞的香港粵語流行曲研究》，香
　　　港：匯智出版。

〔法〕蒂費納‧薩莫瓦約 著，邵煒 譯

2003　《互文性研究》，天津：天津人民出版社。

羅婷

2004　《克里斯特瓦的詩學研究》，北京：中國社會科學出版社。

＊　　　＊　　　＊

Allen, Graham

2000 *Intertextuality*. London: Routledge.

Apel, Willi, ed.

1972 *Harvard Dictionary of Music*. 2^nd ed., Revised and Enlarged. Cambridge, Massachusetts: Belknap Press of Harvard University Press.

Butterfield, Ardis

1991 "Repetition and Variation in the Thirteenth-Century Refrain." *Journal of the Royal Musical Association* 116: 1-23.

Bauer, Robert S., and Paul K. Benedict

1997 *Modern Cantonese Phonology*. Berlin: Mouton de Gruyter.

Benjamin, Thomas, Michael Horvit, and Robert Nelson

2008 *Techniques and Materials of Music from the Common Practice Period through the Twentieth Century*. 7^th ed. Boston: Schirmer, Cengage Learning.

Bohlman, Philip V.

2002 *World Music: A Very Short Introduction*. Oxford: Oxford University Press.

Boogaard, Nico H. J. van den

1969 *Rondeaux et refrains du XIIe au début du XIVe siècle*. Paris: Klincksieck.

Chao, Yuen Ren（趙元任）

1947 *Cantonese Primer*. Cambridge, Massachusetts: Harvard-Yenching Institute, Harvard University Press.

Chow, Yiu Fai（周耀輝），and Jeroen de Kloet

2013 *Sonic Multiplicities: Hong Kong Pop and the Global Circulation of Sound and Image*. Bristol, UK: Intellect.

Chu, Yiu-Wai（朱耀偉）

2017 *Hong Kong Cantopop: A Concise History*. Hong Kong: Hong Kong University Press.

Cooper, Paul

1981 *Perspectives in Music Theory: An Historical-Analytical Approach.* 2nd ed. New York: Harper & Row.

Cuddon, J.A., revised by C. E. Preston

1999 *The Penguin Dictionary of Literary Terms and Literary Theory.* London: Penguin Books.

Flynn, Choi-Yeung-Chang（張賽洋）

2003 *Intonation in Cantonese.* Munich: Lincom Europa.

Frith, Simon

2001 "The Popular Music Industry." In *The Cambridge Companion to Pop and Rock.* Eds. Simon Frith, Will Straw, and John Street. Cambridge: Cambridge University Press. Pp. 26-52.

Haines, John

2004 *Eight Centuries of Troubadours and Trouvères: The Changing Identity of Medieval Music.* Cambridge: Cambridge University Press.

Hoppin, Richard H.

1978 *Medieval Music.* New York: W. W. Norton.

Jones, David Wyn

1995 "The Origins of the Symphony: 1730-c. 1785." In *A Guide to the Symphony.* Ed. Robert Layton. Oxford: Oxford University Press. Pp. 3-29.

Kamien, Roger, with Anita Kamien

2015 *Music: An Appreciation.* 11th ed. New York: McGraw Hill.

Kennan, Kent

1987 *Counterpoint Based on Eighteenth-Century Practice.* 3rd ed. Englewood Cliffs, New Jersey: Prentice-Hall.

Kennedy, Michael, and Joyce Bourne Kennedy

2007 *The Concise Oxford Dictionary of Music.* 5th ed. Oxford: Oxford University Press.

Knighton, Tess

1990 Liner notes to *Albinoni: Adagio · Pachelbel: Canon*. CD, Deutsche Grammophon, 429 390-2.

Kostka, Stefan

1990 *Materials and Techniques of Twentieth-Century Music*. Englewood Cliffs, New Jersey: Prentice Hall.

Kristeva, Julia

1970 *Le texte du roman:Approche sémiologique d'une structure discursive transformationnelle*. The Hague: Mouton Publishers.

1986 *The Kristeva Reader*. Ed. Toril Moi. Oxford: Basil Blackwell.

Kwan, Kelina

1992 "Textual and Melodic Contour in Cantonese Popular Songs." In *Secondo Convegno Europeo di Analisi Musicale*. Eds. Rossana Dalmonte and Mario Baroni. 2 vols. Trento: Dipartimento di Storia della Civiltà Europea, Università degli Studi di Trento. Vol. 1, pp. 179-187.

Lee, Joanna Ching-Yun（李正欣）

1992 a "All for Freedom: The Rise of Patriotic/Pro-democratic Popular Music in Hong Kong in Response to the Chinese Student Movement." In *Rockin' the Boat: Mass Music and Mass Movements*. Ed. Reebee Garofalo. Boston: South End. Pp. 129-147.

1992 b "Cantopop Songs on Emigration from Hong Kong." *Yearbook for Traditional Music* 24: 14-23.

Lee, Joanna C.（李正欣），and J. Lawrence Witzleben

2002 "Syncretic Traditions and Western Idioms: Popular Music: Hong Kong." In *The Garland Encyclopedia of World Music: East Asia: China, Japan, and Korea*. Eds. Robert C. Provine, Yosihiko Tokumaru, and J. Lawrence Witzleben. New York: Routledge. Pp. 354-356.

Mok, P. K. Peggy, and Donghui Zuo

2012 "The Separation between Music and Speech: Evidence from the Perception of Cantonese Tones." *Journal of the Acoustical Society of America* 132: 2711-2720.

Rice, John

2013 *Music in the Eighteenth Century*. New York: W. W. Norton.

Sadie, Stanley, and John Tyrrell, eds.

2001 *The New Grove Dictionary of Music and Musicians.* 2nd ed. 29 vols. London: Macmillan.

Weber, William

1999 "The History of Musical Canon." In *Rethinking Music.* Eds. Nicholas Cook and Mark Everist. Oxford: Oxford University Press. Pp. 336-355.

Witzleben, J. Lawrence

1999 "Cantopop and Mandapop in Pre-postcolonial Hong Kong: Identity Negotiation in the Performances of Anita Mui Yim-Fong." *Popular Music* 18: 241-258.

Yung, Bell（榮鴻曾）

1983 a "Creative Process in Cantonese Opera I: The Role of Linguistic Tones." *Ethnomusicology* 27: 29-47.
1983 b "Creative Process in Cantonese Opera II: The Process of T'ien Tz'u (Text-setting)." *Ethnomusicology* 27: 297-318.